最簡單的音樂創作書 ③

圖解 作曲‧配樂

設定情境 → 對應音樂技法 → 創作完成
渲染力十足的曲子一首接一首

梅垣ルナ 著

黃大旺 譯

推薦序

　　時常有人問我：電影配樂要怎麼寫？作曲時妳腦中在想什麼？妳面對空白的譜紙要寫些什麼？從哪個音符開始寫？怎麼知道要先寫吉他？鋼琴？還是木管？對於這些問題我總是覺得難以三言兩語道盡解答，畢竟作曲是件頗個人、甚至有些神祕的過程，要向別人道出內心活動的軌跡、為何腦內會浮現旋律、靈感的泉源是什麼，並不是件容易的事。

　　但在閱讀日本音樂人梅垣ルナ的這本著作時，竟然感覺到自己一直以來進行配樂時的許多心境、感覺、甚至技巧，都被她用平易近人的方式整理了出來。因此赫然發現：其實作曲這回事是有方法可以接近的，是可以透過學習來培養能力的；而且這些訓練創作的技巧，充滿畫面、實用又有趣！

　　不妨想像看看：該怎麼描述冬夜的白雪紛紛？什麼音型可以營造戀愛時的觸電感？

　　在本書中，作者將自己寫曲的過程和心得分享給讀者。這過往被世人視為私密的訣竅，作者完全不藏私的舉例說明——甚至舉例介紹和弦給人的感覺、分析音階調性所產生的意象。雖然這種書寫仍極具作者個人的心得及經驗分享，但對於想要踏入作曲領域的愛樂者來說，這本書仍然提供一種 playful 的觀點：作曲絕對並非只能仰賴學術理論，而是想像力激發的活動。

　　我多年以來做配樂的技巧、手法，也被梅垣指點出來，這樣的閱讀經驗讓我驚奇噴舌。因此這本書，相信對很多人也一定會有極大的幫助吧！

　　或許，你閱完此書後，也會跟我一樣想快點抱起吉他、坐在鋼琴前，開始作曲！讓想像力起飛吧！也許你會發現自己也能寫出感性美麗的旋律，作曲不再是門檻很高、無法企求的學問。只要聆聽自己內心的聲音，每個人都可以嘗試有趣浪漫的創作！

<div align="right">

李欣芸

配樂師

</div>

推薦序

　　遊戲配樂的目的，正是為遊戲情境提供適合的風格與氛圍感，好增加玩家的沉浸體驗。因此，從事遊戲配樂常會碰到各式曲風的製作需求，並且常常是僅收到需要「怎樣的感覺」的說明，就得開始創作配樂，這時候就考驗著作曲者對於遊戲情境的掌握與想像力，以及過往配樂經驗、樂理知識及編曲手法的靈活運用等。

　　近年台灣已有愈來愈多優秀的遊戲作品問世，相信對於遊戲配樂的需求也會逐漸增加。儘管如此，我常遇到許多人對於動漫遊戲配樂作曲非常感興趣、但卻不知如何入門的情況，這或許是因為在目前坊間教材中，較少提及如何將作曲技巧應用於特定的情境或遊戲內容。

　　作曲是一門值得深究的學問，需要長期聆聽分析每首經典配樂的曲式、理解編曲配器的巧思、編寫優美且琅琅上口的旋律。而本書作者透過自身豐富的創作經歷及內化體悟，從戀情、節慶、日常生活、季節情境、動漫等共 40 種情境主題引導讀者發揮想像力，一步步建構作曲所需的概念與樂理知識；正好有效地補強了台灣音樂學習與應用實作的需要。而這種掌握情境以編寫旋律與和聲搭配的能力，對遊戲動畫配樂來說更是必備的基礎。

　　在此，想與始終在音樂道路上努力不懈的音樂人共勉，讓我們持續創作出感動人心的音樂，更誠摯推薦本書給想要嘗試作曲的初學者們！

李世光
遊戲音樂製作人

我認為音樂並不是始於理論，但有了理論基礎，就像站在巨人的肩膀上，我們便容易看到更遠的風景。

　　我曾經上過一些很偏理論的音樂課程，這些理論都非常重要，但是在實務工作上，要順利地讓理論跟實務接軌，仍需要花上大量的時間來累積經驗。幸運的是，幾年前我在 Amazon jp 上發現了《イメージした通りに作曲する方法 50》（即《圖解作曲·配樂》日文原版）這本書，當下覺得是本相當實用的教材，於是就決定購買。而在閱讀過後，發現這本書無論對初學者、或是中階的作曲家來說，都是可以有效縮短理論和實務距離的教材。而且這本書的確也在這幾年的工作裡，帶給我許多幫助。

　　也因此，當易博士出版社寄給我《圖解作曲·配樂》的譯稿時，我真的相當高興。一來，是想起當初購買日文書的不便，那時必須透過台灣的日本書店、請他們進貨才能完成購買，確實花了我一番功夫；二來，閱讀日文版也是件辛苦的事，很多部分因為語言不通，我只能自行猜測、或是把譜例彈出來拆解。現在終於有中文版問世，我想不僅僅是我個人，許多希望從事配樂工作的朋友一定也會得到充分的幫助。

　　台灣的配樂需要跟國際接軌，為此，台灣的音樂人也需要不斷地提升自己的視野，我想，這本書的引進會是一個很好的開始。

<div style="text-align: right">

張衛帆
狂想音樂製作人

</div>

目錄

第4章 依據電玩或動漫世界的意象作曲 87

第5章 依據季節的意象作曲 99

終章 延伸技巧 111

使用指南

本書的內容

本書介紹的是依據腦海中所描繪出的意象作曲的方法，是一本全新型態的教科書。一定有不少人「想寫一首曲子，來表現對那個人的依依難捨」，卻苦無具體的表現方法吧？即使難得靈光一現，或是有了「好想作曲！」之類的動機，但這些念頭在一碰到「首先得理解音樂理論……」的步驟之後，很可

● **情境主題**
提示各種想像中的情境。

● **手法**
針對各種想像的情境，分別介紹 2 種合適的作曲手法。

● **意象的提示**
透過插圖與短文，介紹各種情境的意象。在看過這些提示以後，請自行想像這些情境的畫面。這樣一來，想在曲中表現的氣氛，應該會變得更明確吧？

● **手法解說**
具體而詳細地解說手法 1。雖然這裡盡可能只提到最基本的音樂理論，仍會以簡單易懂的圖示或譜例做說明。

13

細雪紛飛的白色聖誕

手法 1 以琶音樣式來表現飄雪的情景

手法 2 使用小三度向上轉調的技巧來轉換場面

意象的提示

到了聖誕節，我們總會架起聖誕樹當做裝飾，並且準備比平常豐盛的大餐。而小朋友們也會在期待收到禮物的心情中進入夢鄉。說不定夢中聖誕老人真的會駕著雪橇出現在窗外呢！就算是住在冬天並不下雪的地區的人們，腦海中也會自然而然地浮現出窗外大雪紛飛的白色聖誕情景吧？

解說 手法 1 有效運用琶音樣式

就如同右頁的完成譜例上清楚可見的，這首曲子的旋律是由較低的音高構成，伴奏則是在較高音域中以由上而下反覆的 8 分音符琶音樣式來構成樂句（請參考示範樂曲與下方譜例）。在此用 8 分音符的樂句，來表現下雪的情景。旋律使用了無琴格電貝斯的音色，以溫暖的聲響，營造出有暖爐房間的溫馨氣氛。

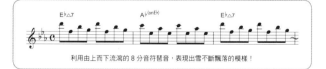

利用由上而下流瀉的 8 分音符琶音，表現出雪不斷飄落的模樣！

48

能會全都消失不見，這樣真的太可惜了！本書就是一本集結了多項訣竅的寶典，可以幫你直接實現「好想作曲！」的想法。

各位不僅可以從書中合乎你想像的情境、或是類似主題中找到各種手法來運用，當然也可以進一步活用，自由地排列組合各種手法喔。希望能在大家的作曲生活中派上用場。

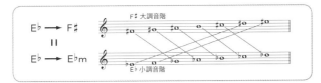

解說 手法2 使用小三度向上轉調的技巧

和弦進行持續重複著 E♭△7-A♭(onE♭)，到了第 5 小節從 E♭ 大調往上轉調小三度變成 F♯ 大調。小三度向上轉調是流行音樂中的常見手法之一，聽起來一點也不突兀，相當自然悅耳。這是因為，透過小三度向上轉調所形成的 F♯ 大調、和與原本主調（E♭ 大調）同調的 E♭ 小調 2 者都是使用相同的音階。

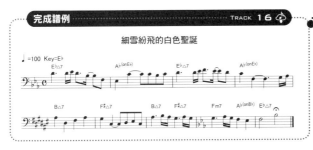

完成譜例　　　　　　　　　　　　　　　TRACK 16

細雪紛飛的白色聖誕

完成譜例中的第 5 小節起，先是 B△7-F♯△7-B△7-F♯△7，接著又降半音變成 Fm7。Fm7 是 E♭ 大調的 IIm 和弦，又與 F♯ 大調中 VIIm7（♭5）和弦的根音和三度音相通，因此具有連結 2 種調性的中介和弦（pivot chord）功能。所以，之後才可以自然地經過 Fm7-A♭(onB♭)-E♭△7，轉回原本的調性。

● **手法解說**

具體而詳細地解說手法 2。與手法 1 的解說一樣，只在必要的時候以圖示與譜例做簡單說明。

● **完成譜例**

照著各種情境的意象，並使用前面介紹的 2 種手法做成的曲例。可下載收錄了增加樂團音色伴奏的示範樂曲。全書示範樂曲下載：http://goo.gl/ObuZpM

● **＋1 小訣竅**

將介紹不同於主要手法的招式，或高人一等的技巧。

每天的悲與喜、愛情、恐懼、接觸大自然的感受……
你是否有過想把各式各樣的內心情景化為音樂的念頭呢？

音樂可以表現出心靈風景中的氣息與溫度、以及各種事物，
是一種既有趣也很深奧的表現形態。
這本書試著盡可能以具體的方式，逐一解說該如何將那些情景變換成音樂，
並且提供了各種曲例。

如果遇到「作曲有瓶頸，寫不下去……」，
或是「真希望自己的曲子有更清楚的轉折呀」之類的問題，
也請務必閱讀本書。

這本書並不是需要聚精會神、從頭開始一頁一頁努力研讀的那種教材。
如果有你喜歡的主題，即使只是一邊看著那一頁，
一邊聽著下載的示範樂曲，
應該也會為你的作曲提供一些幫助吧。

音樂是自由。作曲是想像。
不同的曲子可以表現出不同的情景與情緒，這點真是令人開心！
這也是一本與作曲的你分享這種喜悅的書。

當你遇到「想把這種氣氛寫成曲子，該怎麼辦才好呢？」的問題時，
請翻開這本書找找看。
這本書試圖裝滿了各式各樣的刺激與精華，
好讓你寫的曲子更接近想要追求的氣氛。

可是請不要忘了，
不只是教導音樂技法與理論，這本書的最終目的，
是為了讓你的想像力、與想用樂曲來表現等念頭能夠擴張音樂的領域，
並帶給你作曲的力量。

我誠摯地希望，這本書能讓你享受作曲生活，
感受到作曲的趣味盎然。

文：梅垣ルナ

基本技巧

在這裡收集了作曲所需的最基本的知識。雖然真的都是基礎,但也盡可能精簡理論的元素、針對具體的部分直接了當地進行介紹。至於「基本知識已經會了」的讀者,請直接跳到第 1 章,繼續參考其他更具體的手法。

自然和弦是和弦進行的基礎

自然和弦可以說是曲子結構的基礎，所以對作曲者而言，是必須先牢記在心的知識之一。這本書將以自然和弦為基準，進而介紹各式各樣的知識，所以請大家先牢牢記住吧。

🎵 什麼是自然和弦？

在許多曲子中，和弦進行（chord progression）*的基礎都建立在叫做「自然和弦」（diatonic chord，又稱本調和弦、順調和弦）的和弦群上。自然和弦是指以自然音階（Do-Re-Mi-Fa-Sol-La-Si-Do）的各音為根音（root note）、並在根音上每三度增加 1 個音後所形成的 7 種和弦。在大調裡用的是自然大調和弦，小調裡用的則是自然小調和弦（請參考圖1）。

例如，C 大調的曲子，基本上是由 C 調的自然和弦的組合來決定和弦進行。在和弦名稱中的羅馬數字，則稱為度名（degree name，又稱音級名），可以表示從音階的主音（tonic）所看到（算起）的根音度數。7 種和弦都具有各自的特徵，而其中又以 I、IV、V 這 3 種和弦特別重要。在下一頁，就讓我具體介紹這些和弦各自的特徵吧。

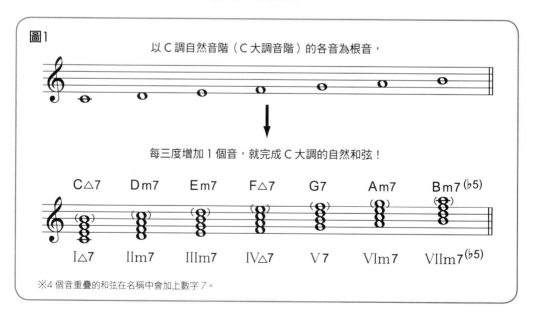

圖1

以 C 調自然音階（C 大調音階）的各音為根音，

每三度增加 1 個音，就完成 C 大調的自然和弦！

C△7　　Dm7　　Em7　　F△7　　G7　　Am7　　Bm7(♭5)

I△7　　IIm7　　IIIm7　　IV△7　　V7　　VIm7　　VIIm7(♭5)

※4 個音重疊的和弦在名稱中會加上數字 7。

● I……以調性的「主音」為中心的主和弦（tonic chord），常常被用在曲子的開頭與結尾，具有強烈的安定感。

● IV……稱為「下屬和弦」（subdominant chord），雖然不如主和弦來得有安定感，但是可在主和弦與屬和弦間來去自如（小調裡的 IV，也稱為下屬小調和弦）。

● V……稱為「屬和弦」（dominant chord），常用的是加上了七度音（7th）的屬七和弦 V7（dominant seventh chord）形式。因為屬七和弦包含三全音（tritone）而有非常不穩定的聲響，所以具有將曲子推往穩定的主和弦發展的性質（請參考圖 2）。

除了以上 3 種和弦，其他 4 種和弦（II、III、VI、VII）也都可分別歸類到主和弦、下屬和弦與屬和弦的和弦群內（請參考圖 3）。

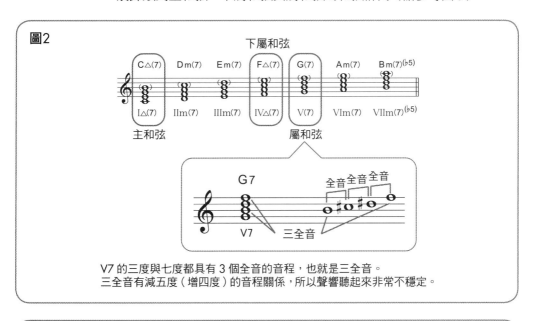

圖2

V7 的三度與七度都具有 3 個全音的音程，也就是三全音。
三全音有減五度（增四度）的音程關係，所以聲響聽起來非常不穩定。

圖3　　　　　　　　　　將自然大調和弦分成3大種類

主和弦群（tonic group）------------------------ I△(7)　　IIIm(7)　　VIm(7)

下屬和弦群（subdominant group）------------- IIm(7)　　IV△(7)

屬和弦群（dominant group）------------------- V(7)　　VIIm(7)(♭5)

調性（key）轉變時，自然和弦在區別上也容易產生混淆，所以在這裡整理了每一個調性的自然和弦。

各調性的自然和弦

大調

Key	I	II	III	IV	V	VI	VII
C	C△(7)	Dm(7)	Em(7)	F△(7)	G(7)	Am(7)	Bm(7)$^{(♭5)}$
D	D△(7)	Em(7)	F#m(7)	G△(7)	A(7)	Bm(7)	C#m(7)$^{(♭5)}$
E	E△(7)	F#m(7)	G#m(7)	A△(7)	B(7)	C#m(7)	D#m(7)$^{(♭5)}$
F	F△(7)	Gm(7)	Am(7)	B♭△(7)	C(7)	Dm(7)	Em(7)$^{(♭5)}$
G	G△(7)	Am(7)	Bm(7)	C△(7)	D(7)	Em(7)	F#m(7)$^{(♭5)}$
A	A△(7)	Bm(7)	C#m(7)	D△(7)	E(7)	F#m(7)	G#m(7)$^{(♭5)}$
B	B△(7)	C#m(7)	D#m(7)	E△(7)	F#(7)	G#m(7)	A#m(7)$^{(♭5)}$

小調

Key	I	II	III	IV	V	VI	VII
Am	Am(7)	Bm(7)$^{(♭5)}$	C△(7)	Dm(7)	Em(7)	F△(7)	G(7)
Bm	Bm(7)	C#m(7)$^{(♭5)}$	D△(7)	Em(7)	F#m(7)	G△(7)	A(7)
Cm	Cm(7)	Dm(7)$^{(♭5)}$	E♭△(7)	Fm(7)	Gm(7)	A♭△(7)	B♭(7)
Dm	Dm(7)	Em(7)$^{(♭5)}$	F△(7)	Gm(7)	Am(7)	B♭△(7)	C(7)
Em	Em(7)	F#m(7)$^{(♭5)}$	G△(7)	Am(7)	Bm(7)	C△(7)	D(7)
Fm	Fm(7)	Gm(7)$^{(♭5)}$	A♭△(7)	B♭m(7)	Cm(7)	D♭△(7)	E♭(7)
Gm	Gm(7)	Am(7)$^{(♭5)}$	B♭△(7)	Cm(7)	Dm(7)	E♭△(7)	F(7)

使用自然和弦進行的具體曲例

接下來要說明自然和弦的用法,讓我們透過具體的曲子,來看看如何使用自然和弦吧。

　　請參考下面的示範譜例。這是一首 C 大調的曲子(Do-Re-Mi-Fa-Sol-La-Si-Do)。開頭的 4 小節,以一般最常使用的循環和弦 C-Am-Dm-G₇、C-Em-Dm-G₇ 來構成。這種循環和弦的進行方式,基本上就是從一度主和弦開始,接著以下屬和弦→屬和弦→主和弦這樣清楚的起承轉合來推進。第 5 ~ 7 小節中,主和弦沒有進行到下屬和弦,而變成 C-G-F-C 這種主和弦→屬和弦→下屬和弦→主和弦的順序。從下屬和弦回到主和弦的這種形式,缺少了旋律回到主和弦時的結束感,也可以說是給人曲子尚未完結印象的一種和弦進行。最後的和弦進行,則是以 G₇ → C 這種從屬七和弦回到主和弦的形式,更具有結束感。許多曲子都採用這種和弦進行。

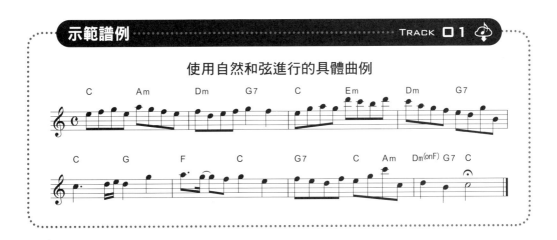

示範譜例 ·· TRACK 01

使用自然和弦進行的具體曲例

　　旋律也只用 Do-Re-Mi-Fa-Sol-La-Si-Do(C 大調音階)幾個音構成。像這樣,把音階與和弦進行想成是一體兩面的關係,會比較好記喔!

使用自然小調和弦進行的具體曲例

自然和弦可分為大調和弦與小調和弦兩種。在基本技巧Ⅱ（P.15）裡介紹了自然大調和弦；而在這裡要介紹的，則是自然小調和弦（minor diatonic chord，又稱小調順階和弦）。

　　現在讓我們試著把基本技巧Ⅱ（P.15）使用的旋律，轉換成小調音階吧（請參考本頁的示範譜例）！剛才的曲子屬於 C 大調，而與 C 大調平行的小調（指調號與原調相同）是 A 小調，所以我們在這裡把 C 大調轉成 A 小調。而 A 小調的音階，是從 Do-Re-Mi-Fa-Sol-La-Si-Do 的第 6 個音開始的，也就是 La-Si-Do-Re-Mi-Fa-Sol-La 的形式（請參考右頁圖 1）。下方示範譜例中第 4 小節的 E₇ 雖然出現了 Sol♯ 音，但在這裡只當成 A 調的和聲小調音階（harmonic minor scale，La-Si-Do-Re-Mi-Fa-Sol♯-La）來使用。在小調中的屬七和弦，則使用和聲小調音階，也就是把小調音階的第 7 個音升半音（請參考右頁的「＋1 小訣竅」）。A 小調音階雖然用的是和 C 大調音階一樣的音，但因為音階的主音（La）與第 3 個音（Do）具有小三度（小調）的音程關係，整首曲子就會帶有憂鬱的感覺。

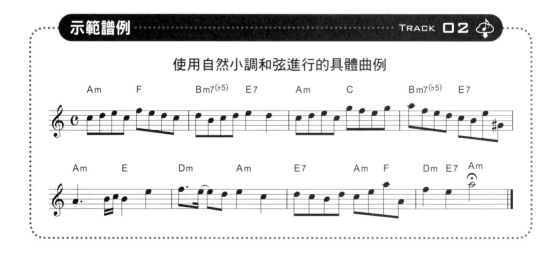

示範譜例　　　　　　　　　　　　　　　　　TRACK 02

使用自然小調和弦進行的具體曲例

下面的圖 2 說明了自然小調和弦的各種功能。和想要區別自然大調和弦與自然小調和弦，就先從 VI 與 VII 這 2 者的不同開始吧。把和弦進行從自然大調和弦平行下移三度進行轉調，就會變成 Am-F-Bm7$^{(\flat5)}$ -E7、Am-C-Bm7$^{(\flat5)}$ -E7、Am-E-Dm-Am、E7-Am-F-Dm-E7-Am 等組合。只要把調性改成小調，曲子的氣氛就會變得悲傷起來（請參考示範樂曲）。

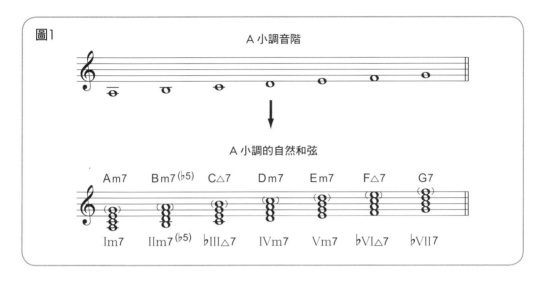

圖1

A 小調音階

A 小調的自然和弦

Am7	Bm7$^{(\flat5)}$	C△7	Dm7	Em7	F△7	G7
Im7	IIm7$^{(\flat5)}$	\flatIII△7	IVm7	Vm7	\flatVI△7	\flatVII7

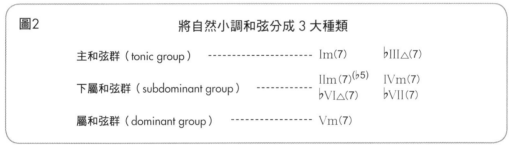

圖2　　　　　　　　　　將自然小調和弦分成 3 大種類

主和弦群（tonic group）	----------------------------	Im(7)	\flatIII△(7)
下屬和弦群（subdominant group）	----------	IIm(7)$^{(\flat5)}$　IVm(7)	\flatVI△(7)　\flatVII(7)
屬和弦群（dominant group）	------------------	Vm(7)	

+1
小訣竅

在自然小調的屬和弦上加七度音，就會成為 Vm7，無法產生三全音。Vm7 有時很難自行回歸到主和弦，必須藉由變換成 V7 才能讓和弦進行順暢發展。而左頁的示範譜例中，也是以 V7（E7）來取代 Vm7。

營造氣氛必備的速度設定

在作曲的時候，速度形成的氣氛也是非常重要的因素。即使是同一首曲子，隨著速度的快慢也會產生不一樣的感覺。

接著讓我們具體地考慮一下，實際作曲時要如何設定速度（tempo）才好呢？首先，我們把速度大略分成以下 2 類（請參考圖 1）。

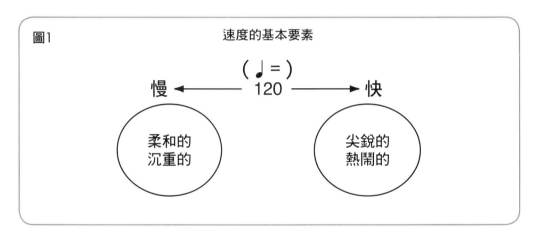

圖1　　　　　　　　　　速度的基本要素

(♩ =)

慢 ←── 120 ──→ 快

柔和的
沉重的

尖銳的
熱鬧的

換句話說，

「快速帶來尖銳與熱鬧感」
「慢速帶來柔和與重量感」

像這樣的區分法是可行的。接下來，讓我們試著想想該怎麼決定「快」和「慢」。首先把基本速度定為每分鐘 120 個 4 分音符（BPM 120），也就是一般所說「大概普通」、「中等速度」（medium tempo）的速度。

接下來讓我們想想一首曲子所需要的因素吧。在決定一首曲子的意象時，應該考慮哪些因素呢？在下面的圖 2 裡，大致分類列舉了幾個例子。依照這張圖來考量的話，應該就可以比較輕鬆地決定想寫的曲子意象是屬於快速、還是慢速吧？

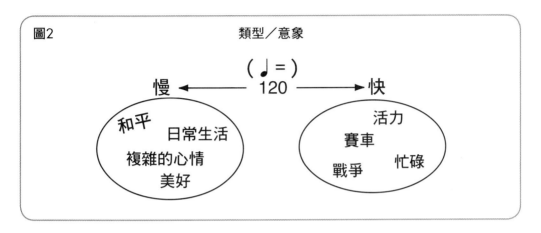

　　接下來的內容可能會有點難懂。在完成了旋律（melody）和伴奏（backing）之後，說不定還會出現「搭不太起來」之類的問題。這種時候，請試著不厭其煩地反覆聆聽。如此一來，你或許就會發現旋律和伴奏正對著你說：「我們要快一點聽起來會更好喔！」或是「再慢一點會比較優美喔！」換句話說，旋律與伴奏也有各自適合和不適合的速度。如果設定了不適合的速度，因為搭配起來不順暢，聽起來就會感覺不自然吧？所以這時候，請照著旋律或伴奏所傳達的心聲，重新設定速度。在第一次聽的時候，要是能想著自己想要的感覺，並留意現在又是什麼感覺，一邊聆聽確認、一邊仔細想想應該怎麼做下去，應該會比較理想吧？只要累積邊評估邊做的經驗，習慣了這種作曲方式後，你就能夠憑感覺來判斷：「這種旋律適合更快的速度！」或是「這種伴奏類型（backing pattern）比較適合慢一點的速度。」接下來，就請試著挑戰只用你的耳朵和感性來決定曲子的速度吧！

關於拍子

　　拍子（beat）也是決定曲子氣氛的重要因素之一。世界上大部分的曲子，都是4拍子系統的曲子（在標記4拍子、8拍子、16拍子曲子時，也常使用4/4拍子符號）。而常用度僅次於4拍子系統的，則是3/4拍子、或6/8拍子等3拍子系統。3/4拍子又以華爾滋（圓舞曲）的節奏為代表。華爾滋聽起來比4拍子系統的曲子更優雅，也常常用來表現女性特有的優美。為了證明3/4拍子與4/4拍子的不同，我們試著把基本技巧Ⅱ（P.15）的譜例變成3/4拍子（請參考下面的示範譜例）。光只是改成3拍子，曲子聽起來就變得更優雅了呢（請參考示範樂曲）。而如果使用6/8拍子，則會具有流動的美感；使用5/8、或7/8拍子，又能表現出淘氣的趣味。如果是在曲子中改變拍子，應該也會很有趣吧？

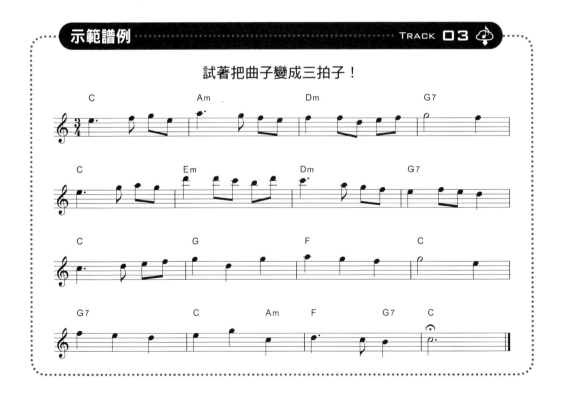

示範譜例 ⋯⋯⋯ TRACK 03

試著把曲子變成三拍子！

依據戀愛的意象作曲

戀愛時的歡愉、失戀時的悲傷、或是對
一個人的思念,這些感受一直被很多人
拿來當成作曲的題材呢。這樣看來,愛
情也許稱得上是作曲的寶庫。在音樂裡,
有豐富的各種法寶(和弦、節奏、音階)
可以用來表達各種情感。本章就將介紹
這些法寶的用法。即使是大家都知道的
和弦進行或節奏,只要有一點變化,就
能表現出各種情感,這不是很有趣嗎?

苦澀的單戀

手法1 從下屬和弦開始，表現出苦澀的心情

手法2 以3拍子的節奏表現純真的氣氛

意象的提示

讓我們想想一個人陷入單戀狀態的感覺。雖然說不論老少都有可能陷入單戀的情況，但在這裡就先假定為人人都經歷過的「學生時代的單戀」吧！因為自己的心意無法傳達給對方，所以感到苦悶。明明心裡真的想著對方，但見面時對方卻總是一無所知的樣子……。對，所謂學生時代的戀愛就是這麼認真看待、全力以赴。現在回想起來，正是因為當時還年輕所以才能那麼純粹吧。

解說
手法1 從下屬和弦開始

請參考右頁的完成譜例。曲子從 C 大調的四度和弦 F△7 開始（參見下圖），和弦進行是 F△7-Em7-Dm7～。四度和弦稱為下屬和弦，比起從主和弦（一度和弦）開始的和弦進行多了些不安定感，浮躁的氣氛也是一大特徵。在這裡試著使用從下屬和弦開始的和弦進行，以表現出「該怎麼把心意傳達給那個人呢？」的迷惘。

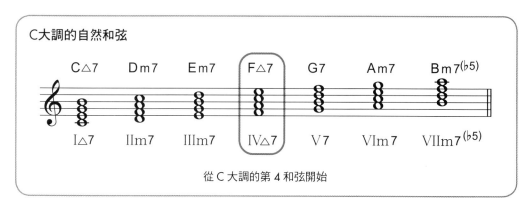

C大調的自然和弦

C△7　　Dm7　　Em7　　F△7　　G7　　Am7　　Bm7(♭5)

I△7　　IIm7　　IIIm7　　IV△7　　V7　　VIm7　　VIIm7(♭5)

從 C 大調的第 4 和弦開始

解說 手法 2　使用3拍子

　　稍慢的 3 拍子，給人略帶女性特質與天真的印象。這首曲子便利用了這樣的特性，為了讓曲子悅耳，而將速度定為每分鐘 100 個 4 分音符（BPM 100），企圖表現出思念一個人的純真內心。

　　開頭 4 小節的旋律，則依照一定的韻律形式進行。請參照下面的完成譜例，可看到相同形式的旋律重複了 2 次。只要像這樣重複 2 次，就能加強旋律的印象。

完成譜例　　　　　　　　　　　　　　　　　　　　　　TRACK **04**

苦澀的單戀

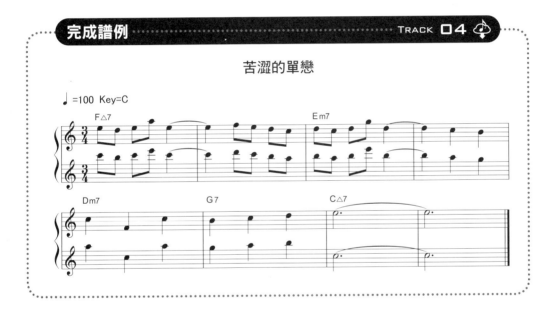

+1 小訣竅

以鐘、鈴類的音色，表現出戀愛的閃亮耀眼感。如果想讓曲子繼續發展下去，也許可以考慮「F△7-Em-Dm-Em-Am」的和弦進行喔。

燃燒的妒火

手法 1 固定根音，表現出火熱的氣氛！

手法 2 以細密的樂句表現出激烈感

意象的提示

嫉妒，不就是雖然燙手而醜陋，有時卻又純粹的一種心情嗎？太過喜歡一個人，或許就是嫉妒心的根源，而第三者的存在又更加煽動起妒意的燃燒。這首曲子，就是要傳達心情激昂到完全無視周遭的意象。

解說 手法 1 固定根音

　　請參考右頁的完成譜例。這段旋律雖然比較適合套用 Am-Em-Am-Em 的和弦進行，但在這裡刻意使用了 Am7-D^(on A)-Am7-G^(on A) 這種指定低音的和弦（on-chord）。整首曲子的重點在於，將 A 音固定為根音，這就是所謂的「持續低音」（pedal）手法。即使低音的音高都一樣，曲子的張力還是會隨著上方的和弦產生變化，所以可稱得上是適合用來表現嫉妒等內心掙扎的手法。只要固定低音，就可以減少表面（外觀）上的主動變化。

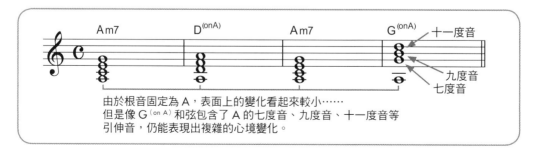

由於根音固定為 A，表面上的變化看起來較小……
但是像 G^(on A) 和弦包含了 A 的七度音、九度音、十一度音等引伸音，仍能表現出複雜的心境變化。

解說 手法2 以細密的樂句表現出激烈感

為了表現出激昂的心情，最好將曲子的速度設定得較快。在這裡雖然設定成每分鐘 130 個 4 分音符（BPM 130），但如果隨著旋律線而設定得更快，說不定也很好喔。

如果旋律裡使用了許多 16 分音符等細膩樂句，也不失為一種好方法。正因為想要表現出「妒火中燒」的情緒，所以能讓人聯想起火焰意象的樂句（phrase），說不定比較適合。在這首曲子裡，是試著將低音線（bass line）打散以表現出情緒的激昂（請參考示範樂曲），即使只在曲子裡放入 1、2 個這樣的段落，也就能表現出激動的氣氛了吧？

完成譜例 ····· TRACK 05

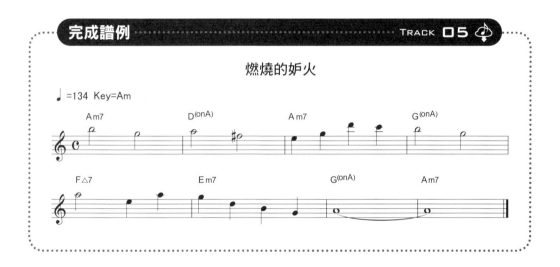

燃燒的妒火

03

難以置信的離別

手法1 增加旋律起伏，讓曲子充滿戲劇性

手法2 以半音進行表現出震驚的心情

意象的提示

出乎意料地要與「那個人」離別。「不敢相信！嚇我一跳！為什麼？」心中百感交集……。雖然離別有各式各樣的情境，包含了搬家、轉學、轉派或單方面的道別等，但無論是哪一種離別都同樣讓人感到悲傷。一旦將離別的衝擊與悲傷寫成曲子時，可想而知曲子一定充滿了戲劇性呀。

解說 手法1 增加旋律起伏

　　請參考右頁的完成譜例。在旋律開始的第 1 小節第 3 ～ 4 拍，音高便從 E 直衝到 B。這種音程大幅跳躍的旋律，最適合表現感情的激昂。在這裡為了以更戲劇性的方法強調「離別」這種情境所帶來的衝擊意象，所以使用大幅跳動的旋律。

　　此外，離別的沉重心情則透過較慢的速度來表現。當旋律的速度較慢時，會令人難以想像之後發展而感到不安，能營造出沉重的感覺。

26

解說 手法 2 使用半音進行

下面完成譜例的開頭 4 小節，和弦進行是從 Am 開始並以半音逐漸下降，隨著根音的下降，可以表現出心情漸漸低落的感覺（離別的悲傷、震驚）。以 Am-E₇-Am-D₇-F-Em-D 這樣的和弦進行為基礎，並讓根音也跟著以半音下降，這就是所謂的和弦動音（cliche）編排。

在第 5 ～ 6 小節的 F△7-G⁽ᵒⁿ ᶠ⁾-Em-E7⁽ᵒⁿ ᴳ♯⁾-Am 部分，則加上大調和弦以增加一點光亮，表現出與「那個人」在一起時的美好回憶。但是最後一想到終究要分開的現實，於是又回到 Am 做為解決＊，結束全曲（以小調和弦孤獨地收尾）。

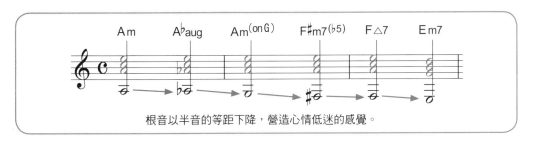

根音以半音的等距下降，營造心情低迷的感覺。

完成譜例　　　　　　　　　　　　　　　　　　TRACK 06

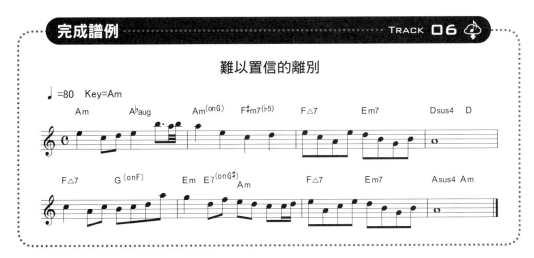

難以置信的離別

+1 小訣竅 如果想讓整首曲子聽起來更沉重，可以把速度設得更慢、並設定為 3/4 拍子，這也是有效的方法。

悉心梳妝、心動不已的第一次約會

手法 1 透過和弦的反覆,表現出內心的悸動與欣喜

手法 2 「快得好像有點不自然?」的速度是重點!

意象的提示

對第一次約會充滿期待,費盡心思地梳妝打扮;也為了搭配合適的穿著,而把各種洋裝全都拿出衣櫃來試穿。正因為第一次約會不容許失敗,所以才在腦海裡反覆地推演……。即使到了現在,世界上還是充滿了這樣的女孩呢。如果能寫出讓聽到的人也感到幸福的曲子,那真是再理想不過了。

解說 手法 1 反覆和弦

請參閱右頁的完成譜例。開頭 4 小節以鄰近的 C-B♭-C-B♭ 形成反覆的(二度音程)大調和弦進行,可以表現出心中小鹿亂撞、又驚又喜的心情。大調和弦帶來的明朗力量,更能表現出快樂的心情。而內心的悸動或期待等積極的元素,則以 2 拍子為 1 單位展現在和弦的動態上。透過適當的速度與和弦變化,可以表現出興高采烈的感覺。

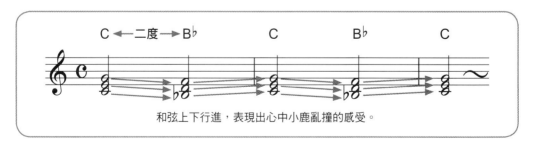

和弦上下行進,表現出心中小鹿亂撞的感受。

解說 手法 2 以速度表現情境

要表現出內心的悸動不已與滿懷期待,速度的設定也是一大要素。如果做成速度稍快的曲子,便能強調整首曲子的高昂感,所以在此將速度設定為有點快的每分鐘 150 個 4 分音符(BPM 150)。

而在這裡必須注意的,則是旋律的音符配置。要是速度快、又加上很多音符的話,曲子就容易顯得慌亂;所以透過適度分散音符配置,就能讓曲子比實際的速度聽起來更從容。只要像這樣,在音符配置上下點工夫,就可以表現出盛妝打扮、卻掩飾不了內心緊張的反差感。

完成譜例　　　　　　　　　　　　　TRACK 07

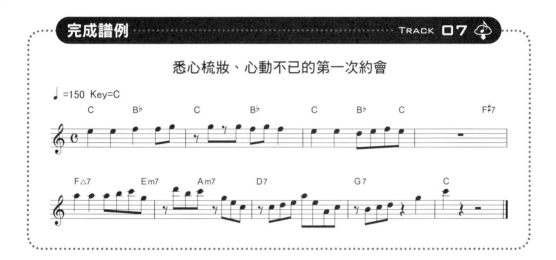

悉心梳妝、心動不已的第一次約會

+1 小訣竅　善用鐘、鈴類的音色讓旋律閃閃發亮,就可以進一步減少慌亂的感覺。只要像這樣善用音色,就更能夠表現出快樂的意象,請一定要記得這訣竅。

05

酸酸甜甜的初戀

手法1 採用從下屬和弦開始的和弦進行，表現出甜蜜的感覺

手法2 以四度進行來表現不知所措的迷惘

意象的提示

我的初戀好像是發生在小學五年級。回想起來，當時常常不經意地看著他，或是隨手無意識地在筆記上寫著他的名字……。現在想起來，這種狀況有一點可怕呢。但是當時應該是非常認真的。不求什麼回報，只要想著對方，就覺得很幸福；即使有點心痛，仍然是幸福的回憶。我想這就是初戀的意象吧。

解說
手法1 使用下屬和弦

　　請參照右頁的完成譜例。一開始的和弦是下屬和弦的 B♭△7。只要從下屬和弦開始，就會為曲子帶來一些不安定的漂浮感，所以恰好適合表現初戀時如夢似幻的心情。雖然這裡將調性設定為 F 大調，但其實具有降記號（♭）的調性都可以帶來溫和的印象（即使是同一首曲子，也會隨著調性不同而帶來些許的氣氛變化。不妨多試著感受一下，同一首曲子在不同調性中聽起來會是什麼感覺，應該會很好玩吧）。

解說 手法 2 使用四度進行

　　請參考下面的完成譜例。後半部使用了 B♭△7 -E7 -Am7 -Dm7 -Gm7 -C7 的四度進行。四度進行又稱為強進行，雖然是最自然的和弦進行之一，但加以重複後，正好適合表現迷惑、不知所措、哀愁等內心細微的情感。這首曲子裡，為了表現「雖然光是看著對方就感到幸福，但也會想到之後該怎麼辦」的細微情感，而使用了四度進行。

　　在最後通往 F 的解決[1] 段落中，又以在 F 之前的 Fsus4 最為重要。在 F 解決前出現的 Fsus4，能將曲調修飾得更加柔和。這種解決方式又稱為「阿們終止」[2]。只要先懂得這個方法，作起曲來就會很方便，所以請一定要牢記在心喔。

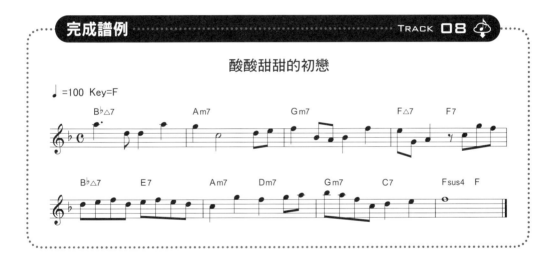

完成譜例　　　　　　　　　　　　　　　TRACK 08

酸酸甜甜的初戀

♩=100 Key=F

+1 小訣竅　只要旋律選用鐘、鈴類的音色，就能增添初戀的興奮感。接下來的和弦進行，使用 B♭m-E♭7-A♭-Fm-B♭m-E♭7-A♭ ～等轉調和弦的話也很完美。

譯注
* 1 解決：從不和諧和聲進入單音或和聲的段落。
* 2 阿們終止（amen cadence）：正式名稱為「變格終止（plagal cadence）」，常用在教會聖歌最後一句歌詞「阿們」上。

與你共同度過的幸福時光

手法1 以大七和弦（△7th）表現出溫柔親密的時光

手法2 試著讓旋律（melody）跟著節奏（rhythm）的韻律走

意象的提示

請你想像一下跟自己喜歡的人在一起的時光吧！光是想到這個片刻，就讓人覺得好溫馨，好像不論到哪裡都能很幸福呢！「明明覺得他總是遠在天邊，卻能不遠千里來跟我在一起。」「希望這段時光能永遠留在心裡。」「就算暫時別離，他也好像永遠陪在身邊一樣。」
就把這種洋溢著幸福、溫馨的心情，寫成一首曲子吧！

解說 手法1 使用大七和弦（△7th）

　　一定有很多人一聽到大七和弦（△7th），就感受到一種「溫柔」「親密」的感覺吧？請參考右頁的完成譜例，最早的 2 個和弦 B♭△7-E♭△7，就是以大七和弦的連續來呈現出溫柔而親密的時光。

　　此外，因為這首曲子是 B♭大調，所以和弦進行從一度和弦開始，可為曲子帶來穩定感，這也是作曲的一大重點。使用具有穩定感的和弦，便可以為曲子帶來更多「溫柔」與「親密」的印象！

解說 手法 2 用節奏製造韻律

請參照完成譜例，因為旋律的音程跳躍，聽起來很可能不像是同一個音型的反覆，但事實上節奏（rhythm）卻是大致相同類型（pattern）的組合，可以用節奏製造韻律。這種手法也是創作其他種旋律時相當實用的方法，請一定要記得喔。

稍後將會詳細介紹如何用音程製造韻律的方法，而在此介紹的用節奏製造韻律的方法，容易讓曲子具有柔和的印象。

為了讓曲子更具有親密的印象，速度「稍慢」一點應該是不錯的方法吧？這次就將速度設定成大多人認為「舒服」或「有點慢」的每分鐘100個4分音符（BPM 100）。

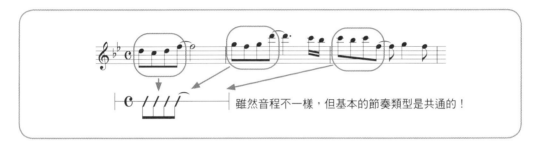

雖然音程不一樣，但基本的節奏類型是共通的！

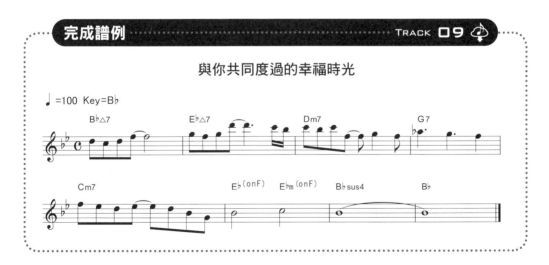

完成譜例　　　　　　　　　　　　　　　TRACK 09

與你共同度過的幸福時光

♩=100　Key=B♭

約會，在濱海公路上兜風

手法 1 在音符配置上下工夫，營造奔馳感

手法 2 以一度、二度、三度逐步上升的和弦進行表現出期待感

意象的提示

兩人共乘一車，奔馳在濱海公路上。一定是一段讓人心曠神怡的時光吧？海風的氣息、可將海景一覽無遺的道路、沙灘上聚集的遊客……。不管想到哪一個畫面，都讓人覺得神清氣爽呢。不管兩人搭乘的是機車還是汽車，這首曲子傳達的意象，就是「我們正在兜風！」的奔馳感。

解說 手法 1 在音符配置上下工夫

　　請參考右頁的完成譜例。為了呈現兜風的奔馳感，把低音線（bass line）的音符配置得比較密集，而相對地旋律的音符配置就比較寬鬆。這樣一來，就可以一面表現出奔馳感，一面營造出優雅的氣氛，更能表現出幸福而快意的時光。

　　另外，為了呈現出海邊歡樂的氣氛，將曲子設定為大調。這首雖然是設定成 G 大調的曲子，但其實調號中有升記號（#）的大調調性都很適合表現出明朗快樂的心情。

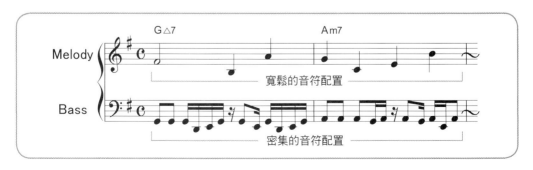

解說 手法 2 使用上升的和弦進行

請參考下面的完成譜例。開頭部分 G△7-Am7-Bm7（一度—二度—三度）緩緩上升的和弦進行，會帶給聽者「接下來會發生什麼事呢？」的期待感，以及「前進」、「展望」的印象。

從基本調性的一度和弦 G 開始，會帶有「我們走吧！」的魄力，這也是一個重點。

完成譜例　　　　　　　　　　　　　　TRACK **10**

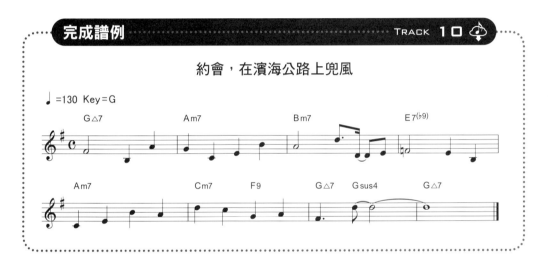

約會，在濱海公路上兜風

♩=130　Key＝G

＋1 小訣竅　加入拉丁類打擊樂器的音色，曲子就會給人更加歡樂的印象喔！

08

難以忍受的心情……爭執

手法 1 以減和弦（diminished chord）表現消極的氣氛

手法 2 在和弦進行上有效運用減和弦

意象的提示

戀愛的過程中，出現爭執甚至衝突總是在所難免吧？可能是分手的爭執，也可能是對方出軌被發現。有時候也會因為一方沒有信守約定、或是約好見面卻遲到了，而發生爭執吧？在似乎總是充滿美好想像的愛情中，爭執的存在實在是讓人不忍卒睹。請試著想像看看，在平穩的生活裡，這種消極時刻毫無預警地突然出現的場面。

解說 手法 1 使用減和弦

減和弦（簡寫為 dim）在結構上有小調的小三度音、與帶著不穩定感的小五度音，所以具有不穩定與緊張的聲音特色。減和弦通常大多用於和弦進行的連接場合。但是這首曲子為了表現出爭吵等沉重而消極的氣氛，所以積極使用了更多減和弦的不穩定聲響。

解說 手法2 有效運用減和弦

　　請參考下面的完成譜例。在開頭 2 小節裡，以 2 拍為單位交互穿插了 Am-Adim-Am-Adim 這 2 個小調和弦與減和弦。透過這種手法，表現出了漸漸惡化的危險氣氛。而第 3 ～ 4 小節的 G#dim-E7-E7 $^{(\flat 9 \flat 13)}$-E7，也是以減和弦開頭，並接續著七度（7th）、七度（降九度、降十三度）（7th $^{(\flat 9 \flat 13)}$）等具有不穩定感的和弦，藉此加強消極的情緒。在這樣的曲子中，為了讓和弦進行帶有統一感，和弦的最高音（top note）都以半音為間距來移動，也是重點所在。

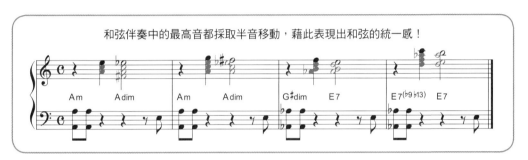

和弦伴奏中的最高音都採取半音移動，藉此表現出和弦的統一感！

完成譜例 ···················· TRACK **11**

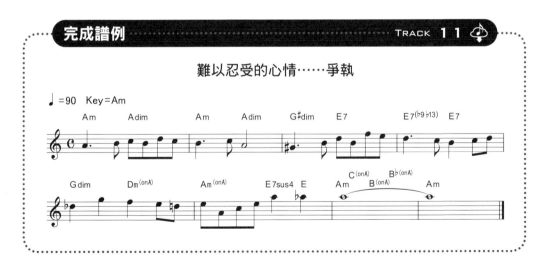

難以忍受的心情……爭執

+1 小訣竅 在結尾的根音 A 上使用了 C-B-B♭-Am 這種半音下降的和弦形式，這種方法可以營造出漸漸沉重的氣氛。

09

觸電了！一見鍾情

手法1 使用帶有落差的琶音，表現出激昂的心情

手法2 以大七和弦（△7th）表現出瞬間墜入情網的夢幻感

意象的提示

一見鍾情真是戲劇性十足的場面啊。明明是第一次見到對方，也不知道為什麼，就被對方身上散發出的那股魅力所吸引，並且瞬間相信自己確實戀愛了……。只要想像這種狀態，腦海裡就會一下子充滿了對方的身影，這是否也讓你感受到了愛情開始萌芽的幸福預感呢？這首曲子要表現的，就是這種充滿強烈期待感的意象。

解說 手法1 使用帶有落差的琶音

　　請參考右頁的完成譜例。開頭 4 小節的琶音旋律，表現了第一次相逢時「感覺真奇妙！」的激昂心情。如果要具體來說，應該就是墜入情網那瞬間的前一秒吧！這裡的和弦進行，雖然是採用 Em9 -C△9 -Am9 ～ 這種依照落差逐漸下降的形式，但由於使用了相同音型的琶音，就能為帶有衝擊感的心情營造出更強烈的印象。

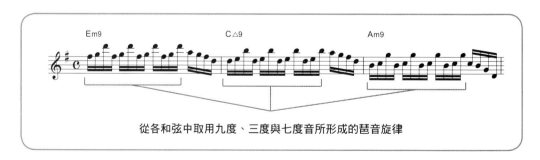

從各和弦中取用九度、三度與七度音所形成的琶音旋律

請參考下面的完成譜例。第 5 小節起進入了一見鍾情的狀態。請想像腦海裡完全只想著對方的狀態。為了表現出「竟然能和這個人相遇！」的感動，從這裡起只使用大七和弦伴奏。而大七和弦所具有的溫柔夢幻音色，恰好能表現來電瞬間的感受！

完成譜例 .. TRACK 12

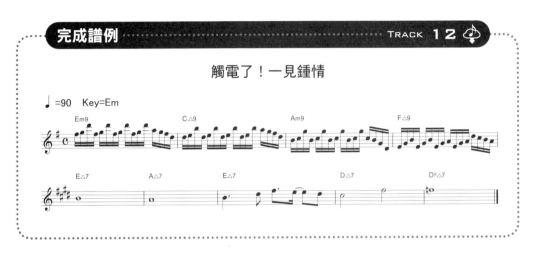

觸電了！一見鍾情

♩=90　Key=Em

+1 小訣竅

雖然最後當然也可以使用 E 這個主和弦來做結，但是這首曲子既然用了 E△7 -A△7 -E△7 -D△7 -D♭△7 的和弦進行，便使用 D♭△7 做為解決。由於最後呈現的是 E-D-D♭ 的半音下降形式，曲子的連接聽起來也就更自然。正因為不是以單純的 E 和弦做結，所以還能製造出類似電影、小說「未完待續」般的效果。

公園中的散步約會

手法1 為伴奏增添具流行感的和弦最高音（top note）動態

手法2 使用切分音（syncopation）來表現有節奏感的步伐

意象的提示

「我想帶你去我最喜歡的公園散步。」
「是一座樹木茂密、也曬得到太陽的公園。」
「真希望你也會喜歡！」
……兩人在公園一邊散步一邊約會，既從容悠閒又心曠神怡。在大自然裡自在地手牽手、漫步約會的情景，似乎很適合寫成帶有流行歌曲感的清爽曲子呢。

解說 手法1 留意和弦最高音的動態

請參考右頁的完成譜例。開頭 2 小節以 B♭sus4-B♭-F $^{(on\ B♭)}$ -B♭ 的和弦進行為伴奏類型（backing pattern），但和弦最高音的動態則為 E♭-D-C-D。這種重複樂段（riff）的方式，比起單純的和弦進行更能帶來深刻的印象，為曲子增添流行歌曲的氣氛。

第 3 ～ 4 小節的根音為 G，但因為上方的和弦以及和弦最高音的動態都跟開頭 2 小節相同，所以更能強化曲子的流行感。

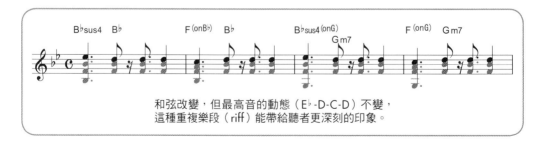

和弦改變，但最高音的動態（E♭ -D-C-D）不變，
這種重複樂段（riff）能帶給聽者更深刻的印象。

解說 手法2 使用切分音

當我們參考下面的完成譜例，就會發現重音都落在每一小拍的反拍（即後半拍，又稱上拍，up beat）上。像這種把本來應該在正拍（即前半拍，又稱下拍，down beat）的重音放在反拍的節奏，就稱為切分音。切分音能為節奏（rhythm）增添活潑生動的感覺，所以應該滿適合用在快樂地走走跳跳的場景吧。

完成譜例 TRACK **13**

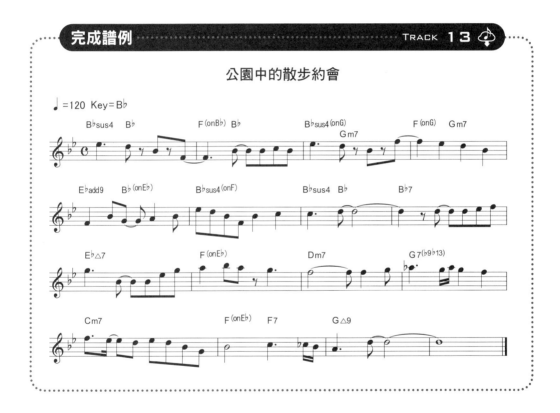

公園中的散步約會

 喝口茶，休息一下吧！

column
1 試著使用碎拍作曲

使用碎拍（break beats）作曲也是一種有趣的方法。你有時也會從節奏裡得到作曲的靈感吧？就如同我們會覺得「這種節奏應該比較適合這種伴奏」一樣，試著聽一些漂亮的碎拍來增加作曲的想像，也是不錯的方法呢。

基本上，碎拍適合使用在想要為曲子帶來剛硬感的場合；如果試著使用打擊樂器音色的循環樂段（loop），還能為曲子帶來不同的感覺。例如我們想讓曲子帶點民族風時，就一定要善用有打擊樂器音色的循環樂段。具體來說，只要使用印度塔布拉鼓（Tabla）、非洲金杯鼓（Djembe）等樂器，曲子就很容易帶有民族風，所以請不妨嘗試看看。

使用碎拍時，並沒有絕對正確的方法。有時每 4 小節換 1 個循環樂段，有時在 2 個音軌分別放入不同的循環樂段加以重疊等，碎拍的使用方法有各式各樣的可能性。請憑著自己的喜好組合節奏，製造出專屬於你自己的曲風吧！

依據節慶活動的
情景作曲

一年到頭總有各式各樣的節慶活動：聖
誕節、夏日祭典、運動會、萬聖節……，
都帶給了人們充實的回憶啊。接下來要
介紹的各種作曲方法，正好適用於描寫
這些令人興高采烈的特別日子。像是使
用特殊音階，或試著鑽研常用和弦的用
法，本章收錄了許多手法，即使暫時用
不到，先學會也很值得。

以嶄新的心情迎接新的一年⋯⋯正月

手法 1 用「去四七音階」表現出和風氣氛

手法 2 用簡單的和弦進行表現出煥然一新的感覺

*瘦身

意象的提示

在一年的開始，整個日本應該都充滿著煥然一新的感覺吧。有些人對新的一年充滿了抱負，也有一些人在家吃著團圓飯。⋯⋯對了，說不定還有一些人每年之初都習慣去神社佛堂參拜。不論如何度過新年，請試著做出帶有「這就是日本的正月！」感覺的曲子吧！

解說 手法 1 使用「去四七音階」

　　請參考右頁的完成譜例，這首曲子的旋律只用 Do-Re-Mi-Sol-La-Do 的音階寫成，俗稱「去四七音階」（去掉 Fa 和 Si），也就是拿掉了四度音和七度音的大調音階。在結構上和所謂的「五聲音階」（pentatonic scale）相通，特徵是能醞釀出和風意趣。請先記住：若要以大調譜出具和風感的曲子，用五聲音階就 OK 了！

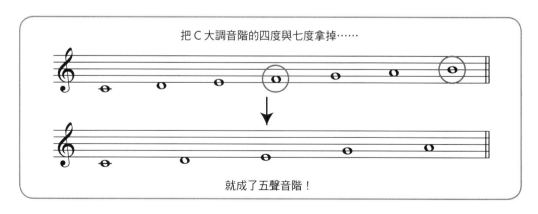

把 C 大調音階的四度與七度拿掉⋯⋯

就成了五聲音階！

解說 手法2 有效運用簡單的和弦進行

下面完成譜例中的和弦進行，只用了樸實簡單的 C-Am-C-G-C-F-C$^{(on\,G)}$-F$^{(on\,G)}$-C。就某方面而言，這種樸素感不僅表現出日本風情，也可說是表現出了煥然一新的感覺吧？而且，如果把後半部 4 小節的和弦進行改成 C7-F-C-G7-C，也是行得通的。如果想變更和弦，七度和弦（7th）的效果也正好適合都市的新年氣氛，請一定要試試看。

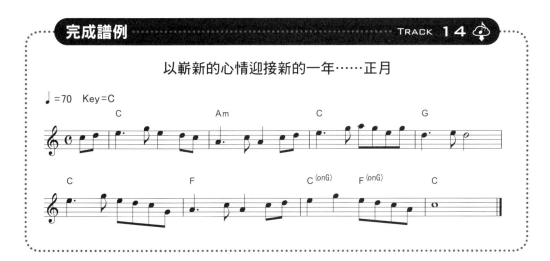

完成譜例 ····· TRACK **14**

以嶄新的心情迎接新的一年……正月

♩=70　Key=C

 小訣竅

如果旋律使用尺八（日本簫）、伴奏使用日本箏等日本樂器，更能表現出日本風情。不妨立定新目標吧：寫出像《春之海》*一樣的名曲！

譯注

*《春之海》：由日本 20 世紀前期日本箏演奏家宮城道雄（1894～1956）於 1929 年底所作，日本箏與尺八（日本簫）的二重奏曲，也是「新日本音樂」的代表作。由於曲風融合傳統音樂與西方古典音樂，常被商家與廣播電視當成新年期間播放的背景音樂。

享受小吃，一起跳舞吧！夏日祭典

手法 1 以日本傳統民謠常用的「去二六音階」譜寫旋律

手法 2 留意旋律的銜接（articulation，又稱接續），表現出盆舞*的律動感

意象的提示

日本夏天不可或缺的重要活動，莫過於 7 月到 8 月之間舉行的夏日祭典了。活動場地中滿是並列的攤販，廣場上架起了盆舞的太鼓高台，充滿了熱鬧歡樂的氣氛。在夏日祭典舉行的日子，不管是大人還是小孩，都玩到三更半夜才肯罷休。因為夏日祭典正是「日本夏天的代表性活動」，所以無論如何都想讓這首曲子帶有和風情調呢。

解說 手法 1 使用「去二六音階」

　　請參考右頁的完成譜例。這首曲子的旋律只以 La-Do-Re-Mi-Sol-La 的音階寫成，俗稱「去二六音階」，也就是拿掉了二度音與六度音的小調音階。在結構上和所謂的「小調五聲音階」（minor pentatonic scale）相同，特徵是常常用於日本的傳統民謠。

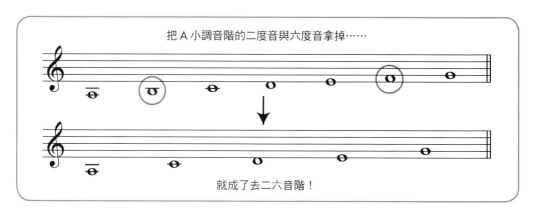

把 A 小調音階的二度音與六度音拿掉……

就成了去二六音階！

譯注

*盆舞：日本的「盂蘭盆會」多半於陽曆 8 月 15 日前後舉行，是日本人祭祖的節日，後來也演變成連假。各間神社佛寺或社區商店會，都會在晚上舉行公開舞會，15 日（滿月）盂蘭盆會（超渡法會）的隔天晚上，民眾會圍著廣場中央的高台（台上有太鼓與歌手、樂手）跳一種固定的舞步，是日本民眾夏天必經的大型戶外活動。

解說 手法 2 有效運用銜接

以「去二六音階」譜成的旋律，可以隨著接續方式的變化，馬上變成盆舞曲風，是很實用的作曲手法。請參考下面的完成譜例：開頭的旋律是「噠～噠噠、噠、」，而相呼應的結尾則是「噹噠卡噹」，這種銜接正是盆舞風格音樂的特殊形式。只要留意這種連音（legato，又稱倚音、圓滑奏）和斷音（staccato，又稱跳音、斷奏）的搭配，就能有效寫出讓人聯想起夏日祭典或盆舞等活動、具和風情調的曲子。

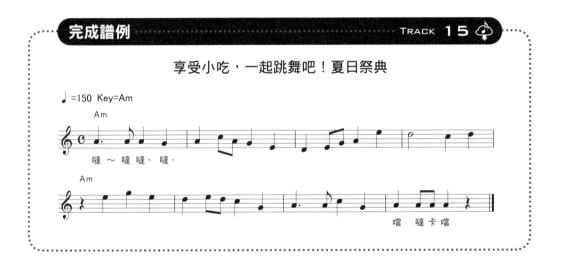

完成譜例　　　　　　　　　　　　　　　TRACK **15**

享受小吃，一起跳舞吧！夏日祭典

13 細雪紛飛的白色聖誕

手法1 以琶音樣式來表現飄雪的情景

手法2 使用小三度向上轉調的技巧來轉換場面

意象的提示

到了聖誕節，我們總會架起聖誕樹當做裝飾，並且準備比平常豐盛的大餐。而小朋友們也會在期待收到禮物的心情中進入夢鄉。說不定夢中聖誕老人真的會駕著雪橇出現在窗外呢！就算是住在冬天並不下雪的地區的人們，腦海中也會自然而然地浮現出窗外大雪紛飛的白色聖誕情景吧？

解說 手法1 有效運用琶音樣式

　　就如同右頁的完成譜例上清楚可見的，這首曲子的旋律是由較低的音高構成，伴奏則是在較高音域中以由上而下反覆的 8 分音符琶音樣式來構成樂句（請參考示範樂曲與下方譜例）。在此用 8 分音符的樂句，來表現下雪的情景。旋律使用了無琴格電貝斯的音色，以溫暖的聲響，營造出有暖爐房間的溫馨氣氛。

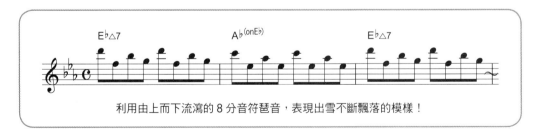

利用由上而下流瀉的 8 分音符琶音，表現出雪不斷飄落的模樣！

解說 手法2 使用小三度向上轉調的技巧

和弦進行持續重複著 E♭△7- A♭(on E♭)，到了第 5 小節從 E♭ 大調往上轉調小三度變成 F♯ 大調。小三度向上轉調是流行音樂中的常見手法之一，聽起來一點也不突兀，相當自然悅耳。這是因為，透過小三度向上轉調所形成的 F♯ 大調、和與原本主調（E♭ 大調）同調的 E♭ 小調 2 者都是使用相同的音階。

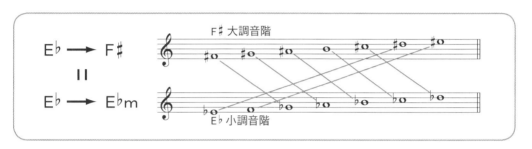

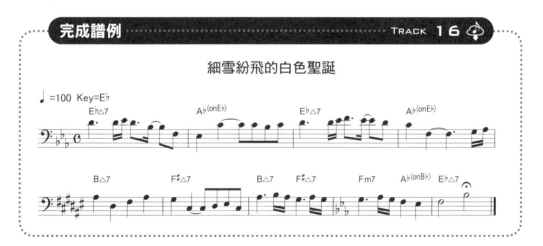

完成譜例　　　　　　　　　　　TRACK **16**

細雪紛飛的白色聖誕

♩=100 Key=E♭

+1 小訣竅

完成譜例中的第 5 小節起，先是 B△7-F♯△7-B△7-F♯△7，接著又降半音變成 Fm7。Fm7 是 E♭ 大調的 IIm 和弦，又與 F♯ 大調中 VIIm7(♭5) 和弦的根音和三度音相通，因此具有連結 2 種調性的中介和弦（pivot chord）功能。所以，之後才可以自然地經過 Fm7-A♭(on B♭)-E♭△7，轉回原本的調性。

回憶不斷湧上心頭的畢業典禮

手法 1 在大調裡安排了小調和弦的進行

手法 2 以略有不同的和弦進行來製造變化

意象的提示

愉快的運動會、歡樂的外宿旅行、午餐時間的對話……在畢業典禮上總是再次想起各種回憶，令人笑中帶淚。期待鵬程萬里的同時，過去的一連串回憶湧上心頭，也讓人鼻酸……。一提到畢業典禮，很多人都有過類似的經驗吧？請試著想像這種歡欣喜悅與依依不捨並存的複雜心情吧。

解說 手法 1 在大調裡使用小調和弦

請參考右頁的完成譜例。這首曲子是 E♭ 大調，但是在第 2 小節～第 3 小節的第 3 拍之間，以及第 6 小節～第 7 小節第 3 拍之間，都只使用小調和弦 Gm-Cm-Fm 來進行。像這樣，在大調裡安排小調和弦進行，就能表現出畢業典禮中與美好回憶共存的感傷氣氛。

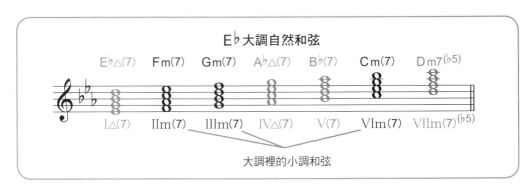

E♭ 大調自然和弦

| E♭△(7) | Fm(7) | Gm(7) | A♭△(7) | B♭(7) | Cm(7) | Dm7(♭5) |
| I△(7) | IIm(7) | IIIm(7) | IV△(7) | V(7) | VIm(7) | VIIm(7)(♭5) |

大調裡的小調和弦

使用略有不同的和弦進行

這首曲子是由2種和弦進行的組合所構成。

第1種組合是：E♭-A♭-Gm-Cm-Fm-B♭-E♭-B♭

第2種組合是：E♭-A♭-Gm-G♭^(on B)-Cm-Fm-A♭^(on B♭)-B♭-B♭sus4-E♭

雖然這2種組合乍聽之下很類似，但給人的印象還是有些不一樣吧？像這樣，只要有點不一樣的和弦進行加以組合，就可以一邊為曲子帶來變化，一邊仍維持聽覺上的關聯性，而能夠保有一首曲子的完整度。

完成譜例　　　　　　　　　　　　　TRACK **17**

回憶不斷湧上心頭的畢業典禮

+1 小訣竅　請注意完成譜例的旋律。第1～2小節和第5～6小節的旋律完全一樣。只要反覆相同的旋律，就能強調「這是這首曲子的主旋律！」，做出旋律令人印象深刻的曲子。

15 大人小孩都使盡全力的運動會

手法 1 以進行曲（march）的節奏來表現運動會的氣氛

手法 2 以16分音符交織出旋律，使人聯想起運動場上的競爭

意象的提示

運動會當天，大朋友跟小朋友都驚呼連連！丟沙包、拔河、賽跑、團體韻律操，為了展現出平日的苦練成果，每一個人都使盡渾身解數。說不定也有一些人最期待的其實是好吃的午餐呢！熱鬧而有趣的運動會，總是帶給人有些興奮緊張的感覺。

解說 手法 1 使用進行曲的節奏

下面的譜例中，低音與伴奏和弦使用了進行曲的節奏類型。節奏的正拍（即前半拍）是根音與五度音組成的簡單低音線（bass line），而反拍（即後半拍）則配置了和弦。也就是所謂「碰恰碰恰」的節奏。這種節奏類型容易使人聯想到運動會的氣氛，所以也可以逆向操作，反過來思考、創作出可搭配這種節奏的旋律。

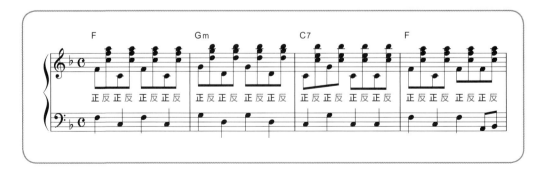

解說 手法 2 以16分音符交錯組成的音符配置

為了描寫出劍拔弩張的競賽氣氛，不妨在旋律裡放進一些 16 分音符的段落。下面的完成譜例中，一開始就加入了 16 分音符。突然出現的 16 分音符，可以令人聯想到競賽過程中有人超前、有人落後的場景。第 2 拍之後「8 分音符─4 分音符─8 分音符」的組合，則表現出在衝刺中重新調整身體重心，並漸漸找回節奏的意象。像這樣，16 分音符隨著配置位置的不同，可以呈現出各種氣氛。作曲的時候，不妨依據這些意象，試著想想如何加以組合吧。至於下面完成譜例中第 2、4、7 小節的「噠─噠噠、噠、」，這種音符配置也是常用於進行曲旋律中的節奏。

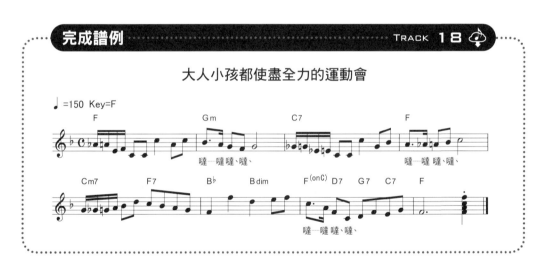

完成譜例 .. TRACK 18

大人小孩都使盡全力的運動會

♩=150 Key=F

+1 小訣竅

這首曲子使用了標準的 F-Gm-C₇-F（I-II-V-I）和弦進行，所以給人率直的印象。除了直接的和弦進行，還搭配上完全沒有引伸音（tension note）、不加裝飾的旋律，更能強調運動場上全神貫注的求勝心。此外，第 5 小節加入的 Cm₇-F₇ 和弦，可帶來如轉調般的轉折，表現出為求勝利不敢掉以輕心的感覺。

讓男孩們心神不寧的情人節

手法1 旋律採取跳躍般的音符配置，表現出七上八下的心情

手法2 透過反覆的和弦進行，表現期待與不安感

意象的提示

西洋情人節總是讓男孩們又期待又怕受傷害。可以得到多少巧克力呢？會收到喜歡的女孩子送來的嗎？不只是學生時代，即使成年之後，說不定仍有很多人會為了心愛的女孩而整焦慮不安。但不管是期待還是不安，一年一度的情人節總充滿樂趣，為人帶來愉悅的感覺。

解說 手法1 寫出跳躍般的旋律

　　請參考右頁的完成譜例。這些在譜面上蹦蹦跳跳、適合以斷音（staccato）演奏的旋律，給人快樂一整天的感覺。尤其是一開頭的旋律 G-G-C 聽起來好像在天上飛，但後面又緊接著出現切分音的節奏，更能表現出內心七上八下卻又充滿期待的感受。

解說 手法2 使用反覆的和弦進行樣式

請參考下面的完成譜例。在「04 悉心梳妝、心動不已的第一次約會」（P.28）一曲中，已透過反覆的和弦進行來表現心動的情緒。本曲則透過 $F_{\triangle 7}$-B♭$^{(on\ C)}$ 進行的反覆，表現出對情人節的滿懷期待和些微不安。從第 5 小節起的和弦進行，又以相同的樣式從 F 大調移到 D 大調，並且反覆 $D_{\triangle 7}$-G$^{(on\ A)}$ 的進行。延續相同樣式的和弦進行，就可以持續期待與不安感；但要是再加上轉調，更可讓反覆的和弦進行聽起來不厭煩乏味喔！而且，這首曲子中的轉調，也可以表現出男孩們的期待與不安，在這一整天的不同時刻中所產生的各種變化。

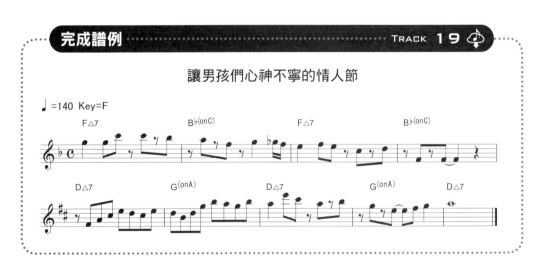

完成譜例　　　　　　　　　　　　　TRACK 19

讓男孩們心神不寧的情人節

♩=140 Key=F

+1 小訣竅　後半部（第 5～8 小節）延續著前半部（第 1～4 小節）的躍動旋律，採用由下而上的密集音型來組成旋律線。這種密集的上行旋律，能表現出心中漸漸升高的期待感。

扮裝五花八門的熱鬧萬聖節

手法 1 誇張中帶點恐怖感的和弦進行

手法 2 適合表現出萬聖節氣息，有點不尋常的音階

意象的提示

雖然萬聖節是海外的節慶，但是近幾年日本也漸漸開始慶祝了呢。有空的話，我也希望去參加化裝舞會呢，但在此先不談這個吧……。提到萬聖節，想到的一定是「扮裝」跟「南瓜燈籠」。精心設計的各式扮裝、小朋友的各種誇張造型，以及帶點恐怖氣氛的傳說，都共同構成了我們對萬聖節的印象。

解說 手法 1 交互使用有特色的和弦與常見的和弦

請參考右頁的完成譜例。和弦進行是以 D-D$^{\flat\,(on\,A)}$ 的反覆為基本樣式。D$^{\flat\,(on\,A)}$ 是種乍聽之下有點特殊的和弦，但透過與常見的 D 和弦的交互出現，就有帶出些許恐怖感的效果。請聽聽看示範樂曲。交互使用 D 與 D$^{\flat\,(on\,A)}$ 這 2 個直接的大調和弦，便能呈現出誇張的恐怖感。

解說 手法 2 使用有點不尋常的音階

　　旋律使用了 Re-Fa-Fa♯-So♯-La-Si-Do-Do♯ 音階，這種音階相當特殊，所以在搭配和弦時，更必須留意不能跟和弦互相干擾。例如在 D 和弦時，如果 Fa 音拉長的話就會與三度的 F♯ 衝突，而在 D♭(on A) 和弦時，因為 Do 是半音而會干擾到和弦音，所以必須限制長音的拉長範圍。

　　使用特殊音階時還有一項要訣：在大調調性中，可以偶爾加入一些大調裡沒有的 Fa-Sol♯-Do 音。透過「使用大調音階裡沒有的音」來表現「日常生活中沒有的事物」，這也是表現出萬聖節氣氛的關鍵。

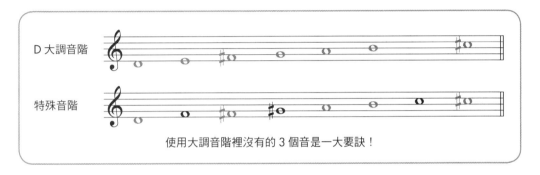

使用大調音階裡沒有的 3 個音是一大要訣！

完成譜例　　　　　　　　　　　　　　　TRACK 20

扮裝五花八門的熱鬧萬聖節

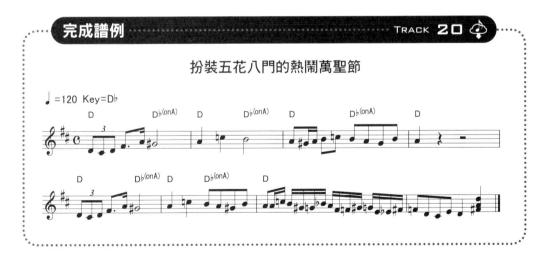

18

感動萬分的結婚典禮

手法1 做出兼具大調與小調音階的混合旋律

手法2 以與相鄰和弦共通的組成音，流暢地連接各音

意象的提示

結婚典禮是一生只有一次的耀眼舞台！也同時意味著兩人新生活的出發。比平常更緊張的新郎，以及穿著華麗禮服的新娘，還有受邀參加的來賓，人人都笑容滿面。教堂與喜宴會場中到處都是鮮花擺飾，成了讓所有瞬間都能變成美好回憶的特別空間。曲子裡有歡欣之情、也有感動至極的眼淚，營造出幸福洋溢的意象。

解說 手法1 使用大調與小調音階

請參考右頁的完成譜例。開頭的 D△7 部分是大調音階，在 Gm7-C7 部分則使用了多利安音階（Dorian scale）。只要在大調之後連接小調音階，就能表現出喜極而泣的感情。

同時，從大七和弦（△7th）開始的和弦進行，也會帶給聽者廣闊延展的印象。利用這種特色，可表現出全場眾多來賓以相同心情祝福新人展開新生活並白頭偕老的氣氛。

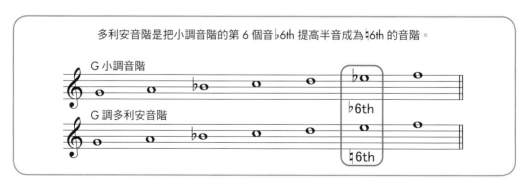

多利安音階是把小調音階的第 6 個音♭6th 提高半音成為♮6th 的音階。

G 小調音階

G 調多利安音階

♭6th

♮6th

解說 手法2　讓各和弦的組成音盡可能靠近， 流暢地連接各音

　　接下來我們就來看看旋律吧。下面完成譜例中的開頭 3 小節，為了盡可能減少音程的變動範圍，而使用 A-B♭-A-B♭-D 做為一開始的旋律。選擇旋律使用的音時，並不能只使用相近的音，而得選用各個和弦之間的共同音。這些音既是各和弦的組成音，又是與鄰近和弦的旋律盡可能接近的音，而能將彼此巧妙地連接起來！……這正是創作出美妙旋律的要訣。

完成譜例 ... TRACK **21**

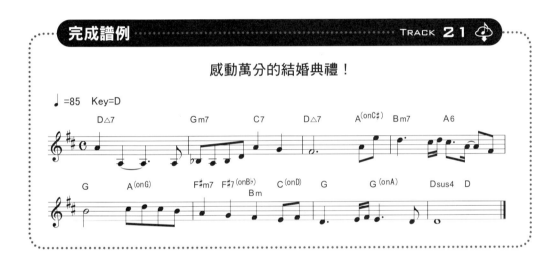

感動萬分的結婚典禮！

夏天必備的 BBQ 烤肉！

手法 1 以上下移動的旋律表現出快樂的氣氛

手法 2 使用循環和弦表現出大自然的寬廣

意象的提示

野餐、露營、烤肉等戶外活動，總是令人愉快呢。眼前盡是鮮綠的樹林，徐風吹來身心舒暢，和三五好友一起在郊外用餐，真是格外美味！在充滿歡樂的氣氛中，也傳達出大自然的寬廣，這首曲子要傳達的就是這種熱鬧蓬勃的意象。

解說 手法 1 上下移動的旋律

　　變動細膩的旋律，可以表現出烤肉時大夥熱熱鬧鬧的愉悅氣氛。細膩複雜的動態，應該也能讓聽者聯想到人們歡欣雀躍的樣子吧？這種時候，請不妨避免重複相同音高，並讓旋律上下移動，使音符配置帶有節奏律動感。這是能讓聽者感受到愉快感的秘訣喔。

　　此外，反覆出現的相同旋律雖然是常見的手法，但應該也可以更加強調快樂的印象吧？

解說 手法 2 使用循環和弦

請參考下面的完成譜例。從和弦進行來看，前半部基本上是 A♭-B♭m7-E♭（I-IIm7-V7）的反覆。這種進行是所謂循環和弦的一種。循環和弦具有自然發展的性質，正好適合表現綠樹成蔭或大自然的寬廣景色。

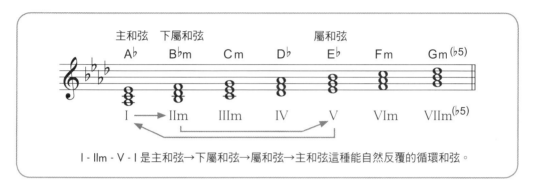

I - IIm - V - I 是主和弦→下屬和弦→屬和弦→主和弦這種能自然反覆的循環和弦。

完成譜例　　　　　　　　　　　　　　　TRACK 22

夏天必備的BBQ烤肉！

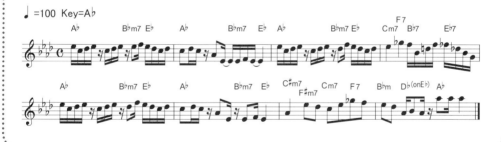

+1 小訣竅　後半部的和弦進行也是 A♭-B♭m7-E♭ 的反覆，但是到了第 7 小節稍微改變了氣氛。只要加入 C♯m7-F♯m7-Cm7-F7-B♭m-D♭(on E♭)-A♭ 這種帶點轉調感的和弦進行，就可以令人聯想到場景的些微轉換。這裡是設想在烤完肉後大夥開始談天說地的愉快場面。

美麗的月亮是主角！中秋夜

手法 1 使用五聲音階（pentatonic scale）表現出和風氣氛

手法 2 從四度和弦開始的和弦進行，可表現出日本文化的「侘寂」*感

意象的提示

自古以來，日本就有在陰曆 8 月 15 日賞月懷秋的習俗。吃著中秋糰子，插起芒草做為裝飾，看起來雖然樸素，但對日本人來說，還是可以感受到傳統情懷的重要活動吧這首歌的意象，主要是感受到自己身為日本人的民族文化，同時也以悠閒自在的心情度過中秋夜的感覺。

解說 手法 1 使用五聲音階

D 大調五聲音階與 A 大調五聲音階，共同構成了這首 D 大調曲子的旋律。就如前面「11 以嶄新的心情迎接新的一年……正月」（P.44）所提過的，這裡也同樣使用五聲（去四七）音階來表現和風氣氛。

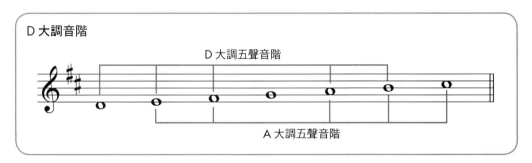

D 大調音階

D 大調五聲音階

A 大調五聲音階

解說 手法2 使用從四度和弦開始的和弦進行

　　這首曲子的和弦進行是聽起來有點像小調的 G△7-F♯m7-G△7-A$^{(on B)}$ -Am7-D7，在這裡不妨先簡單理解成，是從 D 大調的四度（下屬和弦）開始的進行。不同於西洋音樂，日本音樂在大小調的區別上有時顯得曖昧。所以從四度和弦開始的和弦進行，讓曲子帶有大小調不明的氣氛，正好適合表現出日本特有的「侘寂」美學觀。

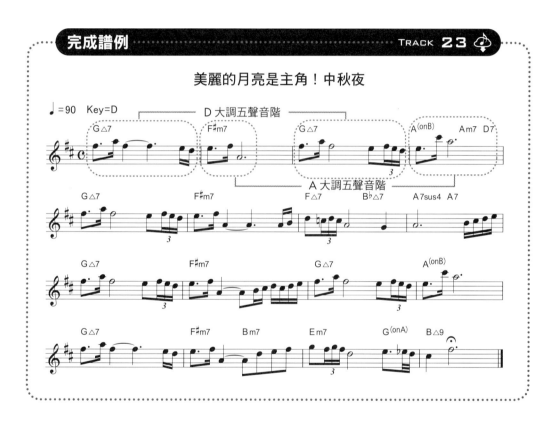

 喝口茶，休息一下吧！

column
2 如何增加作曲的想像力？

　　讓我們來聊聊怎麼樣才能得到更多作曲的想像力吧。不妨試著以蘋果為例想一想。蘋果的英文是 apple，即使是還沒開始學英文的小朋友，應該也知道這個單字吧？就算是小朋友的數學習題，也常常出現類似「這裡有 3 顆蘋果，吃掉 1 顆後，還剩下幾顆？」等使用蘋果或鉛筆的問題，不是嗎？至少對我而言，蘋果就是一種大家都知道的基本水果。

　　那麼，如果我們把蘋果當成基本的水果，又要用什麼樣子的音樂來代表它呢？應該就是 C 大調 4/4 拍子的曲子吧。蘋果這種最基本的水果，就像是易懂又常見的 C 大調 4/4 拍子、速度為標準每分鐘 120 個 4 分音符（BPM 120）的曲子……只要運用這種聯想法，作曲的點子就會源源不絕地湧出喔。

　　蘋果是連小朋友也熟悉、外觀也很可愛的水果，所以應該適合寫出可愛的旋律吧；而烤蘋果這種甜點，則會令人聯想到略帶大人感的秋天時光，所以曲子就試著使用 3/4 拍子吧……。

　　上面的比喻說不定有點無聊，但是希望各位讀者不要覺得我想太多。如果再怎麼小的細節都能夠激發出你豐富的想像，那麼曲子就會出乎意料地輕鬆做好。請好好發揮你的聯想力吧！

依據日常生活的
情景作曲

下廚作菜,或是與三兩好友喝著下午茶,
偶爾一個人在咖啡館忙裡偷閒,有時也
會被夕陽感動……。即使是稀鬆平常的
生活,也可以從小小的快樂、發現與驚
奇中,找到作曲的靈感。這章所要介紹
的,就是以日常隨處可見的題材來作曲
的要訣、以及畫龍點睛的方法。

盛夏早晨的活力來源！廣播體操

手法 1 使用率直的和弦進行，表現出早晨的清新感

手法 2 以樂句銜接（articulation）表現出體操的律動感

意象的提示

即使是盛夏，早晨的陽光還顯得和煦不刺眼，空氣也格外清新。在日本，許多人應該都對收音機播出的廣播體操印象深刻吧？明明還想多睡一會兒，但只要跟著大家一起做起早操，就變得精神百倍。從頭到尾都不激烈的體操動作，最後則是深呼吸，身心舒暢地結束！這首曲子就是要表達這種神清氣爽的感覺。

解說 手法 1 盡量簡化和弦進行

請參考右頁的完成譜例。前半部的和弦進行為 D-G-D-A7-D-G-G#dim-D$^{(on\ A)}$-A7-D，率直的和弦反而適合表現早晨的朝氣。根音是以 G-G#-A 這 3 個相鄰的音為基礎做出動態，可用來表現從容確實、整齊劃一的體操動作。後半部的 G-D-G-G#dim-D$^{(on\ A)}$-A7 則是採用了前半部和弦進行樣式的片段，可加深印象。

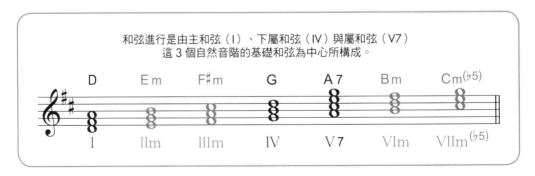

和弦進行是由主和弦（I）、下屬和弦（IV）與屬和弦（V7）
這 3 個自然音階的基礎和弦為中心所構成。

解說 手法 **2** 在樂句銜接上下工夫

　　大致說來，這首曲子前半部的旋律，要表現的是「大家都擺動雙手、並轉動身體」的場景。使用類似「噠―噠、噠」或「噠―噠噠、噠、」的接續法，表現出體操音樂的感覺。後半部則想像著「最後停下來深呼吸」的場面，減少音符配置的密度。像這樣，留意旋律的銜接與音符配置的密度，表現出細膩動作與大動作的差距，是這首曲子的重點。

完成譜例　　　　　　　　　　　　　　　　　　　　　TRACK **24**

盛夏早晨的活力來源！廣播體操

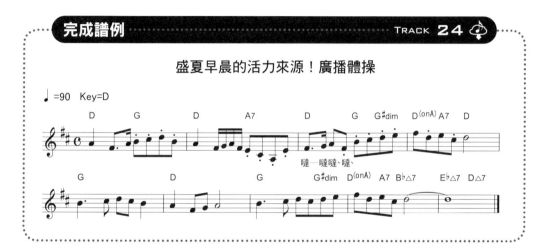

噠―噠噠、噠、

+1 小訣竅　一般提到廣播體操，很多人都會想到只由一台鋼琴演奏的背景音樂（BGM，back ground music）吧。如果想要寫出那種感覺的音樂，只要使用和參考樂曲類似的音色或樂器種類，就可以表現出類似的意象。

一會兒哭一會兒笑……忙碌的小寶寶

手法 1 美妙地連結起和弦進行，表現出新生命的稚嫩

手法 2 以和弦的組成音為中心來創作旋律

意象的提示

說到小寶寶的表情，可真是千變萬化呢。一開心起來，那可愛的笑容令人忍不住也跟著露出微笑。一旦想睡覺、或肚子餓的時候，轉眼就嚎啕大哭起來……而香甜入睡時的安詳睡臉，又是這麼地迷人。世上的媽媽們，都是看顧著小寶寶的表情，時喜時憂地陪伴著他們成長呀。

解說 手法 1 美妙地連結起和弦進行

　　為了表現出小寶寶與生俱來的純真，以簡單的方式美妙地連結起和弦進行，應該是不錯的方法吧？請參考右頁的完成譜例。以 F 大調的自然和弦為基礎，透過指定低音的和弦（on-chord）平順地連接起不同的和弦。而根音也依照 F-E-D-C-B♭ 的順序一度一度往下降，這也是曲子的重點。一度一度往下降的和弦顯得坦率直接，正合乎小寶寶純真無邪的形象。

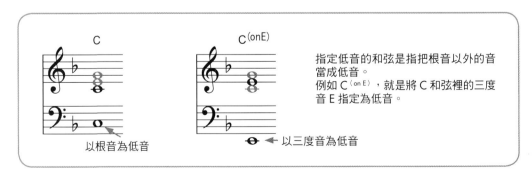

指定低音的和弦是指把根音以外的音當成低音。
例如 C⁽ᵒⁿ ᴱ⁾，就是將 C 和弦裡的三度音 E 指定為低音。

解說 手法 2 以和弦的組成音來創作旋律

　　為了表現純真感，刻意不採取太多轉音的旋律，盡可能直接選用和弦組成音、以及與和弦音相鄰的音來連接成旋律，這種構成方式也是重要的一環。在音符配置上可不時摻雜 8 分音符的「噠噠」、或「噠噠噠噠噠噠」等略帶動感的描寫，能令人聯想起嬰兒變化多端的表情。

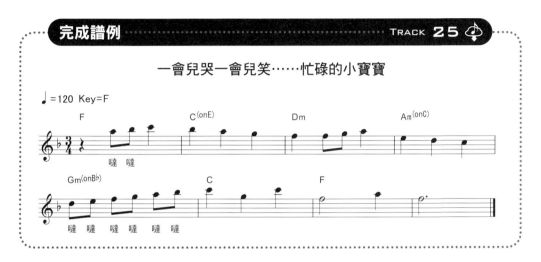

完成譜例　　　　　　　　　　　　　　　TRACK **25**

一會兒哭一會兒笑……忙碌的小寶寶

+1 小訣竅　讓整首曲子聽起來像是一只緩緩轉動的音樂盒，便更能表現出小寶寶的可愛模樣。

悠然自得的鄉間小路

手法1 將相鄰的音連接成旋律，表現出鄉間小路的純樸感

手法2 讓樸素的曲調聽起來不單調的和弦技巧

意象的提示

漫步在田埂上，四周是一望無際的稻海，前後不見其他人影，只有自己一人。看得見遠處的群山起伏，田中則是農夫伯伯正在熟練地耕耘的光景。走在鄉間小路上，不只心情平靜，也會發現自己變得比過去更溫和。

你心目中的「鄉村」也是這樣的意象嗎？也許理由並不明確，但就是有種悠閒自在地度過時光的感覺。

解說 手法1 連接相鄰的音

以相鄰的音連接而成的旋律，可以表現出樸實無華的氣氛。這首曲子將這種手法用在副旋律上，表現出鄉村的純樸氣氛。以和弦音為中心，以自然的形式把相鄰的音美妙地連接成旋律，是這種手法的要訣。

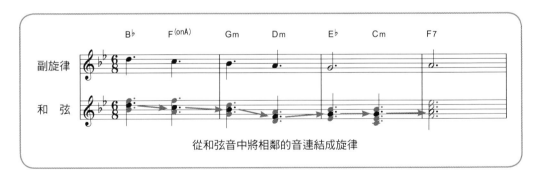

從和弦音中將相鄰的音連結成旋律

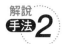 **手法2** 使用聽起來不單調的和弦技巧

請參考下面的完成譜例。從第 5 小節起的後半部，除了沿用了前半部的 B♭-F ^(on A) -Gm-Fm-B♭₇-E♭-E♭m ^(on F♯) -B♭sus₄ ^(on F) 順序，也加了一些變化。重點是第 6 小節的 Fm-B♭₇。將原屬於自然和弦的 B♭變成 B♭₇和弦，也就是所謂的副屬和弦（secondary dominant chord，相關說明請參見 P.118），可以造成好像瞬間轉調成 E♭大調的效果。透過這種手法，就能讓曲子聽起來不單調。

完成譜例 TRACK 26

悠然自得的鄉間小路

+1 小訣竅 本曲在結尾部分使用了小三度向下轉調，成為 G 大調。大調的小三度向下平行轉調，可以讓人感覺到明亮與安穩，很適合用來描寫鄉村的和煦陽光吧！而 Gm 是原本 B♭大調中的 VIm 和弦（主和弦群），所以在曲子轉成 G 大調之後，前面的小調和弦聽起來也會帶有大調的感覺。

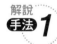

高樓林立、充滿冷峻感的商業區

手法 1 讓反覆的和弦進行不只帶有冷峻感

手法 2 以16分音符的細膩旋律，表現出都會的繁忙

意象的提示

商業區總帶著一種冷峻感，街上的行人看起來也面無表情，完全沒有生活感。高聳的辦公大樓看起來雖然很現代時尚，但還是會給人壓迫感。西裝筆挺的上班族忙碌地越過馬路，腳步聲密密麻麻，路上的汽車喇叭也不絕於耳，就是這首曲子所要表達的意象。

解說 **手法 1** 為簡單反覆的和弦增添變化

請參考右頁的完成譜例。這首曲子的和弦進行是以 F#m7-C#m7 的反覆為基礎。雖然已經足以表現冷峻感，但要是在這 2 個和弦之間加進一些連接的和弦，還可以讓原本過度強調冷峻感、而有點單調的曲子產生變化，抓住聽者的心。整首曲子的和弦進行，也因此變成了 F#m7-C#m7-G9-F#m7-A$^{(on\,B)}$-Am7$^{(on\,D)}$（D9）-C#m7$^{(11)}$。要訣在於，在每進入下一個和弦之前，都加上一個升半音轉調的七（九）度系列和弦，藉此表現出上班族獨當一面的幹鍊氣質。

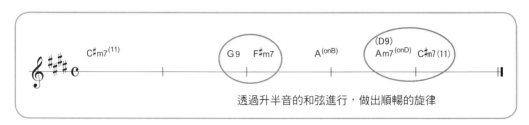

透過升半音的和弦進行，做出順暢的旋律

解說 手法2 做出動態細膩的旋律

　　請參考下面的完成譜例。在旋律中頻繁使用了 16 分音符的細膩樂句，可用來表現上班族在繁忙街頭快步穿梭的意象。跨越第 1 ～ 2 小節與第 5 ～ 6 小節的樂句，都使用了切分音。只要像這樣使用切分音，就能增加旋律的速度感，正好適合表現匆忙的都會氣氛。

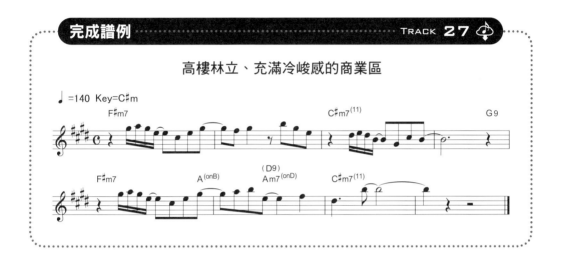

完成譜例　TRACK 27

高樓林立、充滿冷峻感的商業區

在廚房的快樂烹飪時光！

手法 1 以奔跑式低音線，表現出下廚的忙碌感

手法 2 以慣用的二度—五度（two-five）進行，表現日常生活

意象的提示

攪拌器不斷敲著打蛋盆，發出鏗鏗鏘鏘的聲音。一邊注意著瓦斯爐火，一邊打開烤箱，依照食譜的指示在廚房來回穿梭地忙著。期待好菜上桌的時光，果真是「快樂的烹飪時間」呀！當鍋裡的湯汁溢出來，就會手忙腳亂，有時在細節上不斷推敲，有時也有意外的小插曲……廚房裡總是充滿著明亮而歡樂的意象。

解說 手法 1 以奔跑式低音線表現出忙碌感

基本上，這首曲子的低音線（bass line）強調上下起伏的忙碌動態，而不只是單音的重複。這種低音線可稱為奔跑式低音線（請參考下面的譜例）。只要將可說是音樂基礎的躍動低音當成是整首曲子動感的主軸，就能充分表現出廚房裡的熱鬧聲響、與正在準備好菜的忙碌感。

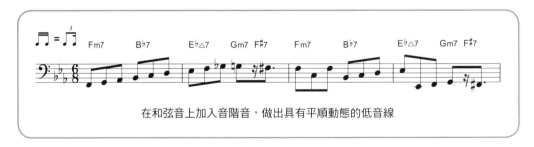

在和弦音上加入音階音，做出具有平順動態的低音線

請參考下面的完成譜例。曲子的和弦進行中，大半由 Fm7-B♭7-E♭△7-Gm7-F♯7 的反覆組成。因為這是一首 E♭ 大調的曲子，開頭部分使用的，是所謂二度─五度進行。這種和弦進行用在包括流行歌曲在內的許多音樂裡，是非常基本的用法。這種正統的和弦進行，最適合表現下廚等日常生活的氣氛。

結尾部分使用轉調手法，以 Fm7-A♭(on B♭)-C△7 收尾，這種轉調可以為下廚房做菜的場景增添一些時尚漂亮的感覺。

完成譜例 TRACK 28

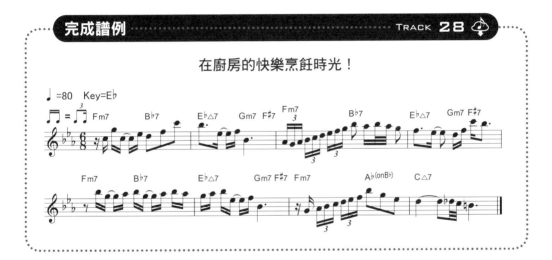

在廚房的快樂烹飪時光！

+1 小訣竅 這首曲子的旋律，是模仿即興獨奏風格（ad lib solo）而成的。透過三連音與上下起伏較大的部分，企圖使聽者聯想到烹調用具等器物碰撞的聲音。

齊聚一堂、和樂融融的客廳

手法 1 以代理和弦表現出明亮時尚的客廳裝潢

手法 2 以節奏重音在反拍的旋律，表現出融洽的氣氛

意象的提示

大家齊聚在客廳裡，一邊閒話家常，一邊享受著快樂的時光。茶几上有花瓶，也有茶飲與茶點，大家談論著各種感興趣的話題。朋友或家人群聚一堂的客廳，總是洋溢著和樂融融的氣氛呢。不管何時總是有人在，這點也帶來安心感。這首曲子的意象，就在描述客廳是大家都喜歡的空間。

解說 手法 1 以代理和弦讓曲子更時尚有型

請參考右頁的完成譜例。這首曲子的和弦進行，是採取 C△7-E♭7-Dm7-F$^{(on\ G)}$-G♯dim-Am7-D7-F$^{(on\ G)}$～的順序，而重點是最前面的 2 個和弦。C△7-E♭7 要表現的就是客廳熱鬧歡樂的氣氛。因為這首曲子是 C 大調，本來應該可以順著 C-Am-Dm（I-VIm-IIm ～）的順序進行，但是在此用 E♭7（反轉和弦）當成 Am 的代理和弦。只要使用代理和弦，就會變得有時尚感。因此，要說使用代理和弦可以表現出客廳裝潢的時尚有型也不為過。

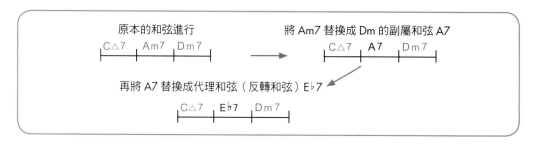

原本的和弦進行　　　　　　　　將 Am7 替換成 Dm 的副屬和弦 A7

C△7　Am7　Dm7　　　　　　　C△7　A7　Dm7

再將 A7 替換成代理和弦（反轉和弦）E♭7

C△7　E♭7　Dm7

解說 手法 2 有效使用重音在反拍的節奏

　　請參考下面的完成譜例。第 2 與第 6 小節的旋律中將某些 8 分音符的重音放在反拍，透過這種節奏感來表現眾人在客廳裡興高采烈、比手畫腳討論的樣子。只要使用這種反拍的節奏，就能表現出旋律的躍動，所以是想傳達熱鬧氣氛時不可或缺的手法之一。同時，這種輕鬆愜意的旋律動態，也能充分表現出整個情景的氛圍。要是平常聽音樂時能同時注意到這些細節，不只聆聽時會充滿樂趣，對於學習作曲也會很有幫助喔。

完成譜例　　　　　　　　　　　　　　　　TRACK **29**

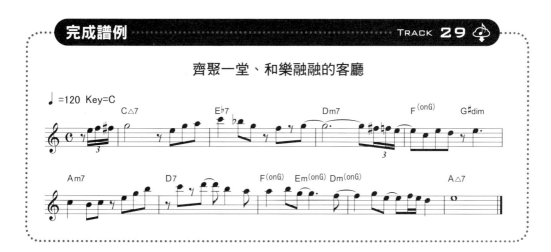

齊聚一堂、和樂融融的客廳

♩=120 Key=C

+1 小訣竅　將一個七度和弦（7th）的減五度（增四度）做為根音，就會形成另一個稱為「反轉和弦」的七度和弦（請參考下圖），因為 2 者擁有共通的三全音，所以能做為代理和弦來使用。

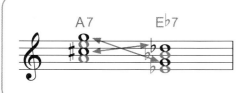

以減五度（增四度）為根音的七度和弦（7th），三全音的三度與七度音高都相同。
就像是 A₇ 的三度（C♯）與 E♭₇ 的七度（D♭）、A₇ 的七度（G）與 E♭₇ 的三度（G），每一組都正好形成類似反轉對稱的關係，所以稱為反轉和弦。

上班族的心靈歸宿！掛著紅燈籠的居酒屋

手法 1 仔細推敲音階，以演歌風格表現出昭和時代*般的上班族風情

手法 2 只使用一度、四度、五度做出簡單的和弦進行

意象的提示

開在電車高架軌道下的一排居酒屋，到了華燈初上的傍晚，總是吸引了成群的上班族前來小酌兩杯，順便傾吐工作的苦水。盡情宣洩後，隔天仍舊照樣上班，這樣的生活將一直持續下去……。對於即使滿懷辛酸仍不忘努力工作的上班族而言，可以放下顧忌、輕鬆喝酒的紅燈籠居酒屋，說不定就是他們的最愛呢。

解說 手法 1 去掉小調音階的第7個音，做出演歌味

為了表現出上班族的悲情，就讓我們挑戰演歌味吧！旋律使用的音階則是 Mi-Fa#-Sol-La-Si-Do-Mi，也就是拿掉第 7 個音（在這個音階中是 Re）的小調音階。只要使用這種音階，便能有效地表現出演歌味以及昭和時代般的風情，務必要記住喔。

把 E 小調音階的第 7 個音拿掉！

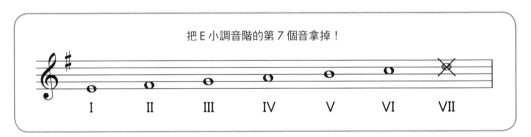

I　　II　　III　　IV　　V　　VI　　VII

譯注

78　*昭和時代：日本以天皇年號紀年，自 1926 年 12 月底昭和天皇即位起、到 1989 年 1 月初退位期間，便稱為昭和時代。

解說手法 2 和弦進行只使用簡單的一度、四度、五度

　　請參考下面的完成譜例。和弦進行只是 Em-Am-B7-Am-Em-B7-Em-E7-Am-Em-B7-Em-Am-Em-B7-Em，也就是由一度、四度、五度和弦組成，盡可能追求簡單的表現。要是加了其他的和弦，反而會讓曲子聽起來有些瀟灑。但在上班族聚在一起的這種場合中，與其表現出他們的英姿煥發，更想要表現的是他們每天努力工作的直率幹勁，所以才追求使用簡單的和弦進行。

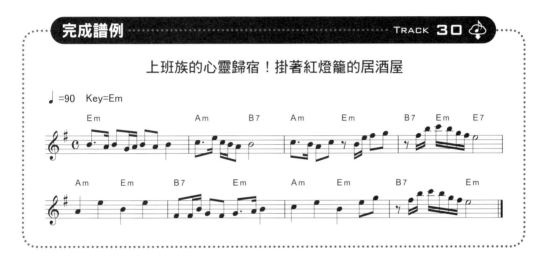

完成譜例 .. TRACK **30**

上班族的心靈歸宿！掛著紅燈籠的居酒屋

♩=90　Key=Em

+1 小訣竅　伴奏使用了「咚（休止符）噠噠噠、（休止符）噠、（休止符）」的節奏（請參考示範樂曲），這種節奏正好適合表現居酒屋的嘈雜感。

28

在時尚咖啡館享受放鬆身心的幸福時光

手法 1 以引伸音和弦（tension chord）表現咖啡館空間的時尚感

手法 2 使用共同音譜成旋律，讓曲子聽起來更加時尚

意象的提示

沙發造型漂亮，坐起來又舒服，而間接照明又襯托出店內空間的賞心悅目。穿著圍裙的店員和咖啡師工作起來都很俐落熟練，但身段又是如此優雅。置身於這樣的咖啡館中，咖啡品嘗起來會是什麼味道呢？在時尚咖啡館度過的時光，是日常生活中的小小奢華。暫時忘記平時的忙亂，總是令人感到悠閒自在呢。

解說 手法 1 以引伸音和弦表現時尚感

要表現充滿時尚感的空間，引伸音和弦是不可或缺的手法。請參考右頁的完成譜例。開頭 4 小節所使用的和弦，是稱為「循環和弦」的基本進行。但是只要加上九度音（9th）等引伸音（tension note），就能表現出咖啡館的時尚感。此外，每 2 拍就變換 1 個和弦，也許更能表現出店員接受點餐、或是咖啡師做出一杯杯咖啡的忙碌情景呢！

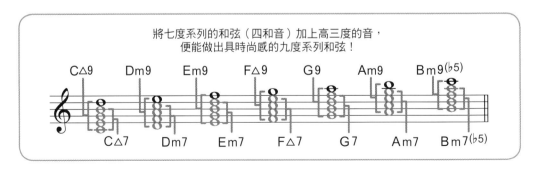

將七度系列的和弦（四和音）加上高三度的音，
便能做出具時尚感的九度系列和弦！

C△9　Dm9　Em9　F△9　G9　Am9　Bm9(♭5)

C△7　Dm7　Em7　F△7　G7　Am7　Bm7(♭5)

解說 手法 **2** 以共同音讓曲子聽起來更時尚

　　請參考下面的完成譜例。這首曲子是透過和弦進行帶來畫龍點睛的時尚效果！但是，也透過簡單不失俏皮的旋律，表現出了在咖啡館悠閒的時光。開頭的旋律 Sol-Sol-Sol-Sol-Sol-Sol-Sol ～重複著單一音高，但其實是由 Dm₇ 的十一度音（11th）、G₇ 的根音、C△₇ 的五度音（5th）等不同和弦的共同音所組成。到後半部變成了 La-La·La·La♭·Sol·Sol·Sol-Fa-Mi-Re-Do 的旋律，則是為了配合和弦的組成音而緩緩下降，企圖表現出簡單俏皮的感覺。只要加上一些俏皮感，就能在時尚氣氛中同時透露出日常生活感。

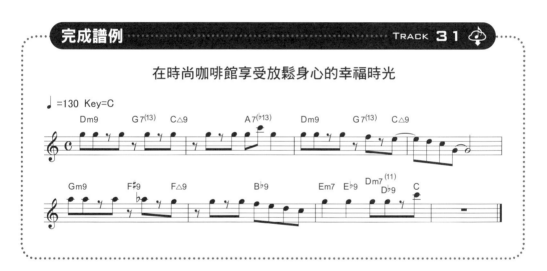

完成譜例　　　　　　　　　　　　　　　TRACK **31**

在時尚咖啡館享受放鬆身心的幸福時光

第 5 小節起的和弦進行，是以 Gm₉-F♯₉-F△₉-B♭₉ 來延續。除了以轉調表現出時尚感，還透過 C₇ 的代理和弦 F♯₉，極盡可能強化了咖啡館的時尚感。結尾部分的 Em₇-E♯₉-Dm₇（11）-D♭₉-C 和弦進行，也使用了 A₇ 的代理和弦 E♭₉ 與 G₇ 的代理和弦 D♭₉，使出全力表現出讓人難以招架的時尚感！

黃昏的街頭

手法 1 不回歸主和弦，可以表現出黃昏時分的孤寂感

手法 2 回歸主和弦，可以表現出回家途中的安全感

意象的提示

紅色、紫色、粉紅色……黃昏時分的天空，總是隨著時間流轉不斷變化著顏色。每當早已熟悉的街景染上了昏黃的晚霞，雖然已是尋常景色，卻總讓人感到有些孤獨。但是，晚霞不也像是一場色彩萬千的美麗燈光秀嗎？你周遭所能見到的天空，在黃昏時分又是什麼顏色呢？

解說 手法 1 不回歸主和弦

　　請參照右頁的完成譜例。開頭 4 小節的和弦進行，是採用 D♭△7（IV△7）-Cm7（IIIm7）-D♭△7（IV△7）-Fm7（VIm7）的順序。這段開頭要表現的，是「孤獨的黃昏時分」，而重點尤其在第 4 小節。這裡不回歸主和弦 A♭，而是用小調和弦來連接旋律，強化了孤獨感。另外，也請留意第 1 小節的 D♭△7。因為曲子是 A♭ 大調，D♭△7 也就成了上四度和弦。沒錯，這就是在「01 苦澀的單戀」（P.22）裡出現過的下屬和弦。這種和弦在本曲中不斷出現，可以加強黃昏時分孤獨景色給人的印象。

解說 手法 2 回歸主和弦

　　請參考下面的完成譜例。在第 5 小節又出現了 D♭△7，不過在後半部要呈現的則是「熟悉街景」的親切印象。結尾以主和弦 A♭ 做為解決，可以表現出終於回到自己家中的安全感（這也是因為主和弦本來就帶有安定感）。結尾部分的 B♭m（IIm）-D♭（on E♭）（V）-A♭（I）和弦進行，採取的是 IIm7-V7-I 這種最基本的終止型，由於常用在許多曲子裡，是相當熟悉的強烈終止型，因此也適合表現出日常生活中的黃昏情景。

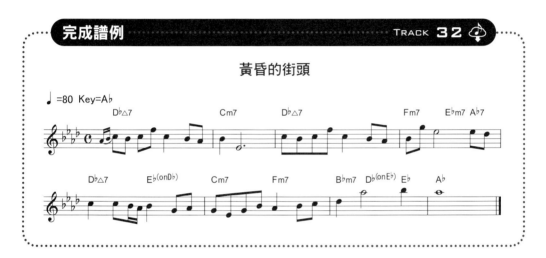

本曲使用了 D♭（on E♭）和弦來取代 E♭7 和弦。只要試著將 E♭當成根音，就可發現 D♭（on E♭）和弦的特徵是沒有大三度（3rd）的音，卻有九度（9th）與十一度（11th）的引伸音（請參考下圖）。

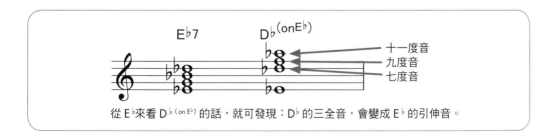

人人默默揮汗的健身房

手法1 以機械動作般的音符配置,表現出人們默默鍛鍊體能的樣子

手法2 使用包括引伸音在內的音階,表現出健身房的冷峻感

意象的提示

跑步機、重訓室、有氧體操教室、游泳池,到處都聚集了聚精會神、默默進行鍛鍊的人。這樣的健身房,總是帶來張力。這首曲子要表現的,就是充滿動感、卻又全神貫注的氣氛。

解說 手法1 採用如機械動作般的音符配置

請參考右頁的完成譜例。前半部 8 小節的旋律,是 2 個 4 小節單元的組合,但是 2 個單元的音符配置相當類似。重點在於,2 個單元都以切分音節奏表現出如機械動作般的反覆性。這種機械性的動態,可表現出人們默默練習的樣子。

後半部的 8 小節,則是重複了 2 次完全相同的旋律(每 4 小節為 1 單元),以機械感來強化以律動的印象。

解說手法**2** 以引伸音表現出冷峻感

　　請注意下面完成譜例的旋律。大量使用了七度（7th）、九度（9th）、十一度（11th）的引伸音，在音階上形成了冷淡的旋律。用這種手法做成的旋律，最適合表現出人們不太在乎彼此交流，只想專注在器材上、盡可能努力挑戰個人目標，整個空間內只有機械聲與呼吸聲的健身房氣氛，或是某些特殊健身教室裡的氣氛。

完成譜例　　　　　　　　　　　　　　　　　TRACK **33**

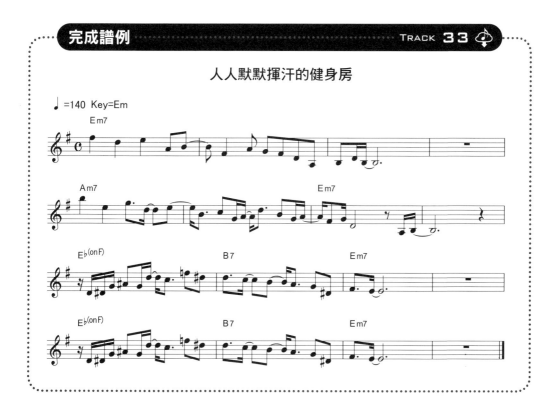

人人默默揮汗的健身房

column
3 明亮與陰暗、柔和感與堅硬感的營造方法

　　當你欣賞一首曲子的時候，是否有類似「好明亮喔」、「覺得很柔和」，或是「聽起來好陰暗」、「有種堅硬感」之類的感受呢？如果你是一個全神貫注創作的作曲人，在聽到一首曲子時，這樣的感知應該會更敏銳吧？

　　所謂「明亮」與「陰暗」的印象，從曲子的大小調就可大致決定，我覺得這種說法一點也不為過。那麼，「柔和」與「堅硬」的意象又要如何表現出來呢？

　　我個人的意見是，許多調號中有降記號（♭）的調性，例如 F、B♭、E♭、A♭、D♭等調的曲子，都容易表現出「柔和」的感覺。相反的，調號中有升記號（♯）的調性，例如 G、D、E、B、A、F♯等調，則能表現出「堅硬」感。剩下的 C 大調、A 小調等調號中沒有升降記號的調性，不但兼具柔軟與堅硬的調性，也具有調和性。

　　而這種感覺也因人而異。如果能分析各式各樣的曲子，並且將自己的曲子依照意象整理出個別的調性、節拍、節奏感、音符配置等要素表，對於實際的作曲一定會有幫助吧？如果可以依照表格，馬上找出符合意象的作曲元素，說不定也很有趣呢！

依據電玩或動漫世界的意象作曲

和電玩、動漫、電影等影像搭配的音樂，總令人留下深刻的印象。光是如此，說不定就讓人對音樂充滿了更多憧憬。有時候會因應想像中的音樂，而使用特殊的作曲技巧；但即使是常見的和弦進行或手法，只要善用組合方式或個人巧思，表現的範圍也就能更加寬廣。請盡量發揮你的想像力，營造出幻想的世界吧！

無盡星光閃耀的宇宙

手法1 使用調性感較弱的和弦進行，表現出具有不尋常感的宇宙空間

手法2 使用持續低音（pedal point），營造廣漠的世界

意象的提示

一片黑暗而廣漠無際的宇宙裡，數不盡的星星正閃耀著。即使實際上不曾上過太空，一定也有很多作曲家想像過這樣的情景吧？或許是受到了電玩或電影的影響呢。隨著影像日益鮮明，想必也愈來愈多人看過、或想像過這樣的情景，並且萌生「想要寫成曲子！」的念頭吧。

解說 手法1 使用調性感較弱的和弦進行

請參照右頁的完成譜例。首先，前半部的和弦進行以 $A^{\flat}_{\triangle 7}{}^{(on\,B\flat)}$-$F^{\sharp}_{\triangle 7}{}^{(on\,A\flat)}$-$E_{\triangle 7}{}^{(on\,F\sharp)}$-$D_{\triangle 7}{}^{(on\,E)}$ 的順序向下平行移動。$A^{\flat}_{\triangle 7}{}^{(on\,B\flat)}$ 這個和弦，由於沒有可與根音 B^{\flat} 搭配出調性的三度音，所以和弦本身具有調性不明的性質。再加上平行移動的和弦進行，更使得前半部整體都顯得調性不清。這樣一來，就可以表現出宇宙空間的不尋常感（無重力、未知、不可思議等）。

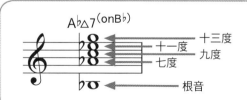

A♭△7(onB♭)

十三度
十一度
九度
七度

根音

$A^{\flat}_{\triangle 7}{}^{(on\,B\flat)}$ 這個和弦，沒有與根音 B^{\flat} 相因應、可決定調性的三度音。只由根音和七度、九度、十一度、十三度等引伸音所組成。

解說 手法 2 使用持續低音

後半則使用了 Am_7-$Dm_7^{(on A)}$-Am_7 的和弦與指定低音的和弦（on chord）。像這樣，即使和弦變換也保持著相同低音的手法，就是所謂的持續低音（pedal point）。使用持續低音，讓旋律以同一低音延續，不僅可以帶來安定感，也可以讓上方的和弦發揮更多用處。這是個很適合表現出壯闊感的方法呢！所以，也非常適用來營造如宇宙空間般的廣漠氛圍。

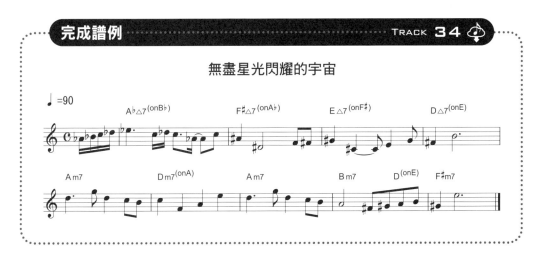

完成譜例 TRACK **34**

無盡星光閃耀的宇宙

在這裡講句題外話。如果你聽過示範樂曲的話就會知道，副旋律使用了像機械運轉般的細膩反覆樂句，從頭到尾一直閃爍著。其實這個部分就是曲子的隱藏關鍵，表現出了星光的燦爛亮眼與閃耀輝映。如果選用合成器類型的閃亮音色，效果會更好喔！

既厚重又精調細琢的古老城門

手法1 以巴洛克（Baroque）音樂的風格做出旋律

手法2 以一度與四度的反覆和弦進行，營造出古典氛圍

意象的提示

在電玩世界或動漫、電影裡都看到的中古歐洲城門，總是給人看似厚重堅固的印象，但細細端詳後卻又可見精細裝飾。走進了這道大門，究竟會看到怎樣的豪華宮殿呢？真是令人又期待又緊張呢。試著想像一座華麗至極的厚重城門吧！

解說 手法1 在譜寫旋律時，想像著大鍵琴的音色

一提到中世紀歐洲音樂，就令人想起巴洛克音樂。這首曲子的旋律，特地試著運用巴洛克的代表性樂器大鍵琴的音色來譜寫。請試著以「噠啦啦噠噠」或「噠—噠噠噠、噠、」等銜接（articulation），細膩地呈現出中世紀歐洲的古典旋律吧。音符配置也以 16 分音符與 8 分音符的組合為基礎，有時則以 3 連音來增加旋律的變化。

 由 16 分音符與 8 分音符、3 連音等組合構成的音符配置樣式範例。

解說 手法2 以直率的和弦進行表現出古典氛圍

這首曲子的和弦進行，前半部是由 D-G-D-G-D-Em-A-D-G-D-G-D-G-A-D 構成；不採取特別花俏的手法，就只是一度與四度的直接來回，更能展現出歐洲的古典氛圍。

完成譜例　　　　　　　　　　　　　　TRACK 35

既厚重又精雕細琢的古老城門

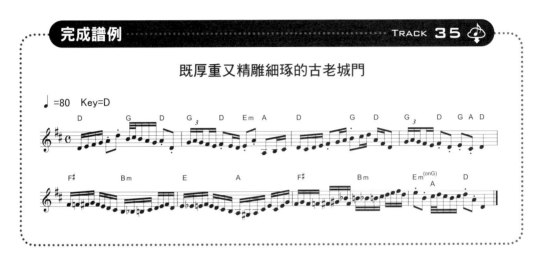

+1 小訣竅　後半部採取了 F#-Bm-E-A-F#-Bm-Em (on G)-A-D 的和弦進行，以帶點小調的感覺為曲子帶來變化。

不可思議的漂浮物體！是飛碟嗎？

手法1 使用減和弦（dim）表現出對未知的恐懼感

手法2 使用減音階（diminished scale）來譜寫旋律

意象的提示

主張「我看過飛碟！」的人，說不定沒有那麼多吧？但是不知為何，人們對於飛碟或外星人樣貌的想像，總都顯得大同小異不是嗎？看到天上漂浮著不可思議的物體時，既感到有些恐懼，又感受到前所未有的衝擊，這都是這首曲子想要呈現的感覺。

解說 手法1 使用減和弦

　　請參考右頁的完成譜例。前半部的和弦進行採取了 Edim-Fdim-F♯dim-Gdim 半音上升的形式，表現出飛碟逐漸逼近的樣子。而減和弦的聲音特徵正是帶有輕微的恐怖氣氛。而半音上升的形式也更增添了緊張感。順帶一提，減和弦從根音算起的 4 個組成音，全都保持著小三度的相同距離。

解說 手法2 使用減音階

　　旋律上也大量使用了減音階。減音階是由全音與半音交替排列所構成的有機音階，非常適合搭配減和弦。而且這種音階也很適用於想要營造出輕微恐怖氣氛的場合。曲子的前半部以減音階做出 16 分音符的細膩樂句，可以表現出漂浮在空中的不明物體以超乎想像的路線行進且不斷逼近的感覺。

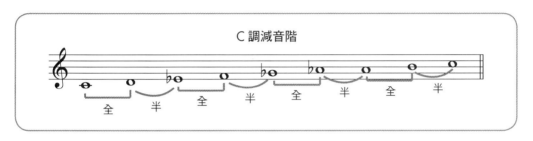

C 調減音階

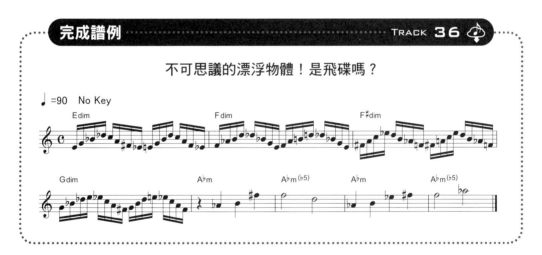

完成譜例　　　　　　　　　　　　　　　TRACK **36**

不可思議的漂浮物體！是飛碟嗎？

瀰漫著濕熱氣息的叢林

手法1 以較寬鬆的音符配置，表現出叢林的一望無際

手法2 使用多利安音階（Dorian scale）表現出叢林氛圍

意象的提示

到處都長滿了高大的樹木，寬大的葉面像是連成一片般地
繁茂，藤蔓到處攀爬生長，腳下是混濁的沼澤……。周遭
充斥著潮濕的味道，並瀰漫著悶熱的氣息。樹梢上棲息著
色彩鮮豔卻從未見過的鳥類，還可聽到昆蟲飛行的嗡嗡聲
與動物的鳴叫聲此起彼落地交疊著。即使是不曾實際去過
「叢林」的人，腦海中都應該會有這樣的叢林印象吧？

解說 手法1 使用較寬鬆的音符配置

　　要表現出叢林的壯闊感，採用音符配置較寬鬆的旋律會是不錯的方
法喔。這首曲子使用了許多 2 分音符，讓音符配置寬鬆一些，以表現出
叢林一望無際的廣闊感。有時則以裝飾音表現出鳥叫聲或纏在身上的藤
蔓，更加表現出叢林感。

　　思考音符配置時可採取的具體方法是，在開頭段落並排許多長音
符，在後半部則採用一些裝飾音來連結這些通往結尾的長音符，就能製
造出曲子的起伏。以這首曲子想表現出的叢林印象為例，只需透過後半
部裝飾音的使用，聽起來就更能感受到周圍景色的些許變化了呢。

解說 手法2 使用多利安音階

　　請參考下面的完成譜例。這首曲子的旋律，是以「Mi-Fa#-Sol-La-Si-Do#-Re-Mi」音階為基礎。這種音階稱為多利安音階（E調多利安音階），是將小調音階的第 6 度音升高半音後所形成的形式。E調多利安音階在運用上非常方便，既可以帶來爵士風格，也可以表現出民族風。E調多利安音階還會隨著旋律的不同，呈現出截然不同的面貌。在這首曲子中，則用來表現出叢林氛圍。

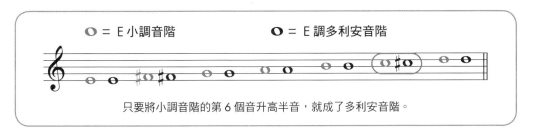

只要將小調音階的第 6 個音升高半音，就成了多利安音階。

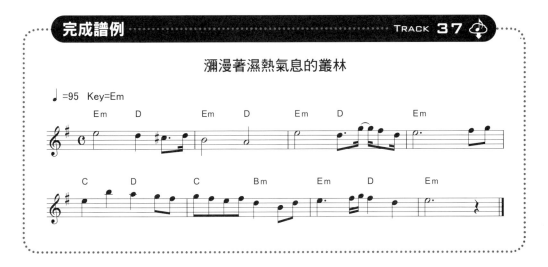

完成譜例　　　　　　　　　　　　　　　　TRACK **37**

瀰漫著濕熱氣息的叢林

聳立在眼前的冒險生活

手法1 使用銅管類音色做出強而有力的旋律

手法2 使用下屬小調和弦（subdominant minor chord）終止，
表現出非日常的氣氛

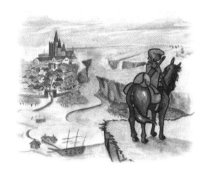

意象的提示

踏上了前方不知道會發生什麼事的道路。可能有險峻的峽谷，或者是伸手不見五指的洞窟。即使擔心敵人的突襲，仍要戰勝自己的恐懼，勇往直前不回頭，這正是勇者的姿態。這首曲子所要傳達的，就是讓聽者也能從中得到勇氣、打起精神繼續前進的這種意象。

解說 手法1 做出和選用音色相襯的旋律

　　為了用旋律帶出勇敢的形象，音色的選擇就顯得很重要。先決定音色，再依照音色來譜寫旋律，應該是不錯的方法吧。想呈現冒險者的陽剛形象時，很適合使用喇叭、長號類的銅管樂器。並且，在音符接續（articulation）上的用心安排也是重點之一。像是前半部不斷出現的「噠─噠～噠、」或「噠、噠、噠～噠」等接續的音符配置，正好和銅管樂器類音色的爆發力相合，能夠表現出強而有力的形象（請參考右頁的完成譜例與示範樂曲）。

解說 手法2 使用下屬小調和弦終止

請參考下面的完成譜例。這首曲子在和弦進行上的特徵，在於第3～4小節上採用了下屬小調和弦→主和弦的手法。這種手法叫做下屬小調和弦終止，也就是以下屬小調和弦來取代屬和弦。下屬小調和弦原本屬於小調和弦，但是用在大調的曲子上時會帶來不一樣的收尾，這也是值得注意的重點。此外，曲子和弦進行的前半部是 D-G$^{(on\,D)}$-Gm6$^{(on\,D)}$-D，即使和弦不斷變化，根音也一直維持在 D 上，這就是所謂的持續低音（pedal point）。透過維持同樣的低音，表現出勇者一無所懼、勇往直前的英姿。

在半音進行Si-Si♭-La的同時，主和弦也獲得解決！

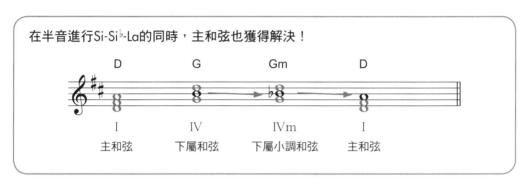

完成譜例 TRACK **38**

聳立在眼前的冒險生活

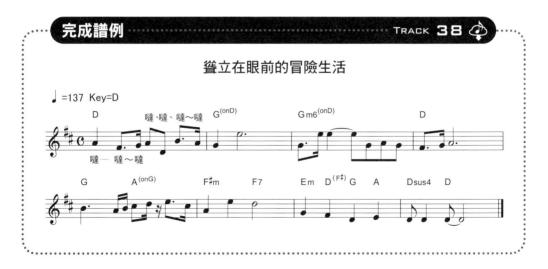

column
4 作曲靈感浮現的時光

你通常是在一天當中的什麼時段作曲呢？

以我來說，年輕的時候，通常是在晚上特別容易有靈感，靈感一來就一鼓作氣地寫出新曲。人們常這麼說：「很多玩音樂的人都是夜貓子。」我或許也是樂在其中的夜貓子之一吧。

說起來真是有些難為情呀！

晚上寫出來的作品，往好處想，內容可說頗為豐富，但往壞處想，曲子品質卻往往好壞不一……。我印象中，當時似乎寫出了許多亂七八糟的曲子。

如果是為了趕上交稿期限，往往容易不分晝夜地熬夜趕工；但不論作品是好是壞，白天還是比較容易做出簡單易懂的曲子。更貼切的說法應該是，白天完成的作品比較好懂而帶有單純氣息吧。

前一晚寫下的書信或電子郵件，到了早上再回頭重看一遍，你是否也會覺得「怎麼會寫出這種鬼東西？」而感到不可思議呢？白天時我明明是這麼冷靜的人啊……。這種情形，也會發生在作曲上呢。

其實關於「這段時間工作最有效率！」、或是「這段時間最能寫得出好曲子！」之類的事情，並沒有所謂絕對的正確答案。正因為每個人各有各的生活步調、或是適合的創作時段，所以請務必大量地創作、試著找出專屬於自己的步調和風格吧！

說不定會有什麼有趣的發現喔？

依據季節的意象作曲

每當體會到季節的推移變化，對人們來說，既帶來喜悅，也帶來深深的感慨。能夠表現這種易懂感情的便捷手法，可以試著使用和弦動音（cliche）或引伸音和弦（tension chord），或許會有很鮮明的效果喔！在這章內，將介紹作曲者最嚮往的各種技術與和弦的用法。

連續下了好幾天都不停的梅雨

手法1 以休止符與上下移動的音程,表現出細雨綿綿的情景

手法2 使用九度系列的引伸音和弦,讓曲子帶點優雅氣質

意象的提示

梅雨季的時候每天雨都持續下個不停,想必很多人都覺得很煩躁吧?但是換個角度想想,一邊看著窗外的雨景、或是滑過窗戶玻璃的雨滴,一邊度過午茶時光,是不是也很不錯呢?要是能像這樣,或許梅雨就能讓人稍微感到愉快呢。請試著想像這樣的景象吧:放下「又下雨了真討厭」的煩躁感,這天下午,就只是靜靜地看著窗外不斷飄落的雨滴。

解說 **手法1** 有效使用休止符與上下移動的音程

這首曲子的重點在於旋律。請參考右頁的完成譜例。Sol Mi-Do-La、Sol Re-Do-Sol……在音符間稍微點綴一些休止符,就可以表現出雨珠滴滴答答落下的情景(音符象徵雨滴,休止符表現下一滴雨落下前的寧靜)。選擇起音(attack)較清楚的音色,並以斷音(staccato)來彈奏也是重點之一。此外,透過將旋律的基本形式設定成「由上往下」流動,也表現了雨滴從天而降的景象。像這樣,只要運用休止符,使音程的上下移動帶有更多空間感,旋律的發展範圍也就會跟著擴大。

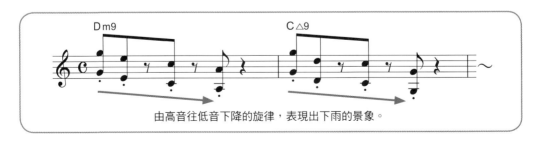

由高音往低音下降的旋律,表現出下雨的景象。

解說 手法 2 使用引伸音和弦

　　請參考下面的完成譜例。和弦進行採用了 Dm9-C△9-Dm9-C△9 這樣的九度系列延伸音和弦，以表現出午茶時光的優雅印象。無論是大調或是小調，九度系列的延伸音都相當適合用來表現優雅的感覺。此外，在旋律上也適時地加入九度音吧。就像第 4 ～ 6 小節那樣，在各小節的開頭使用九度音，也很有效果。

完成譜例　　　　　　　　　　　　　　　　　　　TRACK **39**

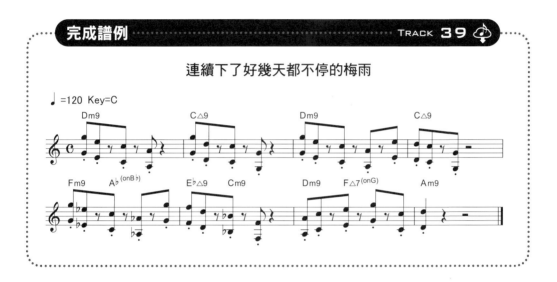

連續下了好幾天都不停的梅雨

37

草木萌芽、生機勃勃的春天

手法1 以上行的和弦進行表現出對春天的滿懷期待

手法2 使用反轉和弦來表現春天的煥然一新

意象的提示

春天來了！漫長的冬天結束，到處都可看到五顏六色的花朵綻放，而枯樹也漸漸探出了新的嫩葉。這樣眾所期待的季節，似乎讓每個人的心情也跟著明朗起來，真是煥然一新的時節。而一提到春天，也是很多事情開始進行的季節。說不定有許多作曲人都想寫出和煦安寧的春天景色呢。

解說 手法1 使用上行的和弦進行

　　請參考右頁的完成譜例。前半部的和弦進行是以 D-Em-F♯m-F₇-Em-C7-F♯m-F₇-Em-E♭₇ 的順序組成，而開頭的 D-Em-F♯m（I-IIm-IIIm）雖然上升幅度平緩一些，但也有效地為上行的和弦進行帶來了高昂的心情，正好適合表現人們對於春季萬象更新的期待感呢。

有效使用反轉和弦

　　接著請參考完成譜例的第 2 ～ 4 小節。F7 與是 B7 的代理和弦，而前半部結尾處的 E♭7，則是 A7 的代理和弦。請留意：從各自原本的和弦來看，E7 和 E♭7 都呈現了減五度（增四度）的關係。這種和弦一般稱為反轉和弦，常做為七度音的代理和弦來使用。

　　使用反轉和弦的好處在於，曲子會顯得更煥然一新。因為春天正是萬象更新的季節，總是令人生氣蓬勃，感到萬事萬物都顯露出新氣象，所以刻意做出這種感覺。此外，低音以半音進行表現出平順的動態，也是這首曲子的重點。

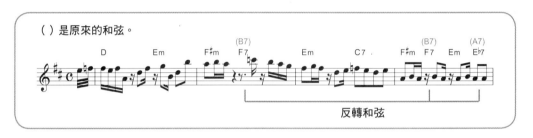

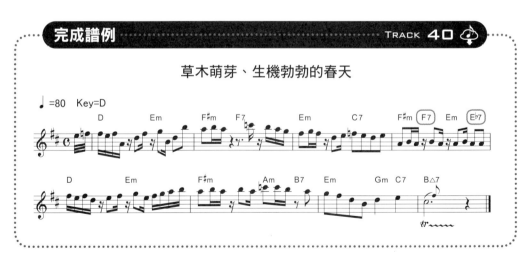

草木萌芽、生機勃勃的春天

TRACK 40

＋1 小訣竅

在休止符較多的樂句中，特別適合以使用馬林巴木琴（marimba）音色的旋律來填補。

38

販賣部人潮洶湧的夏日海邊

手法 1 以大七和弦的明朗聲響，表現出夏日風光

手法 2 以切分音做出跳躍般的旋律

意象的提示

在夏天的豔陽下，海面反射出波光粼粼，沙灘也被曬得發燙，遊客的歡笑聲不絕於耳，為海邊增添色彩。販賣部也人潮洶湧，人們吃著五顏六色的刨冰。處處綻放著活力十足的光彩，夏日的海邊總是如此明亮炫目。

解說 **手法 1** 有效使用大七和弦

由於大七和弦具有明朗的特質，特別適合用來表現夏日的歡樂時光。請參考右頁的完成譜例。開頭反覆使用了 A△7 與 G△7 這 2 個明快爽朗的和弦，呈現出如休閒渡假村般氛圍的夏日風情。接下來的和弦進行，則是依照 Em7-E♭7-D△7-G7-C♯m7-Bm7-D^(on E)-A△7 的順序。而且，使用 A7 的反轉和弦 E♭7 後所增加的灑脫聲響，也表現出了海邊假期不同於日常生活的獨特魅力。

解説 手法2 以切分音來譜寫旋律

如果要表現出歡樂的旋律，以切分音表現出跳躍般的音符配置會是一項重點。例如下面完成譜例開頭的旋律，就使用切分音做出了「噠—噠噠、噠、噠—」的旋律。

以切分音來創作旋律的要點就在於，在配置音符時得意識到讓重音落在音符的反拍上。像這首曲子是以 16 拍子為基礎，所以就想像重音落在 16 分音符的反拍上（如果是 8 拍子曲子重音則在 8 分音符的反拍上）。另外，也請注意這點：即使音程有所變化，音符配置仍都保持同樣的節奏類型。這樣一來，就能讓旋律線同時呼應音色與節奏雙方，強化旋律給人的印象。

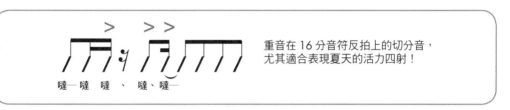

重音在 16 分音符反拍上的切分音，尤其適合表現夏天的活力四射！

完成譜例　　　　　　　　　　　　　TRACK 41

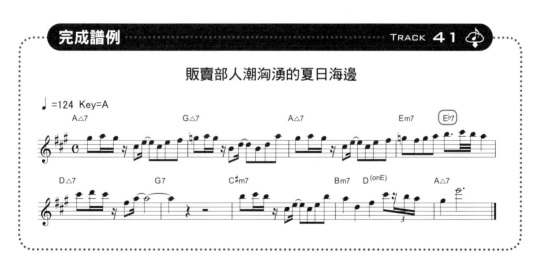

販賣部人潮洶湧的夏日海邊

落葉像地毯般鋪展開來的秋天

手法 1 以和弦動音（cliche）表現出略顯寂寞的晚秋景象

手法 2 有效運用如辛香料般具提味效果的裝飾音

意象的提示

一到晚秋，遍地鋪上一層紅葉，這種景象應該很多人看過、或想像得到吧？從行道樹落下的紅、黃色落葉，更烘托出秋日氣氛，而路上的行人看起來不知為何也有種悠然的氛圍。這首曲子所要表達的意象，就是在冬日將至前，從悠然行經的人影中所感受到的，令人既寂寞卻又安穩的晚秋氣息。

解說 手法 1 使用和弦動音

請注意右頁的第 1 ～ 6 小節。這 6 小節中的和弦進行，使用了低音採半音下降的「和弦動音」手法。從小調主和弦的 Fm 開始，隨著低音 Fa-Mi-Mi♭-Re-Re♭-Do 的下降，形成 Fm-Fm△7 $^{(on E)}$-Fm7 $^{(on E♭)}$-Dm7 $^{(♭5)}$-D♭△7-Cm7 ～的和弦變化。和弦進行使用從小調主和弦起下降的和弦動音，這是作曲的基本必備手法之一，特徵是略帶哀傷的氣息，很適合用來表現舒爽的季節即將結束時的感受、以及帶點感傷的秋天氣氛呢。

解說 手法2 有效運用裝飾音

為了表現出悠然度過秋日時光的感覺，把旋律拉長、讓音符配置寬鬆些應該會是好主意。這首曲子的旋律以4分音符為主，整體的音符配置較為寬鬆；但值得注意的是，裡面也散布著些許裝飾音。裝飾音可以為單調的旋律帶來一些變化，擴大表現的幅度。這首曲子中的裝飾音符，就像是艷紅鮮黃的落葉從行道樹上飛舞飄下般，為秋日街頭稍微增添了亮麗的感覺。

完成譜例　　　　　　　　　　　　　　　　TRACK **42**

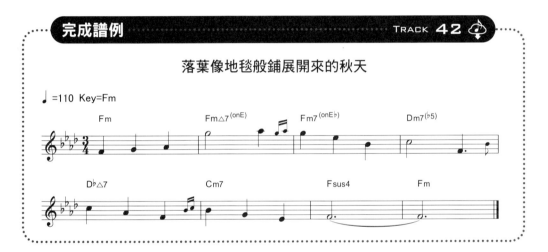

落葉像地毯般鋪展開來的秋天

+1 小訣竅　這首曲子的旋律使用了手風琴的音色。手風琴的音色特徵就在於表情豐富。用來表現秋天盡在不言中的淡淡憂傷，再適合也不過了！

一片寂靜的冬日海邊

 手法1 在小調音階裡以大調和弦營造氣氛

 手法2 強調四度移動的旋律以強化印象

意象的提示

不同於冬季的都市街頭，冬天的海邊總帶著孤獨的感覺。雖然夏天時遊客如織、熱鬧耀眼，但到了冬天卻只見到灰濛無盡的海色，鉛灰的天空中吹來刺骨的寒風……。明明是同一片大海，只不過是季節不同，看起來竟然是如此的冷清寂寞呢。請試著想像一下褪去夏天模樣、一片寂靜的冬日海邊景象吧。

解說 手法1 以大調和弦營造氣氛

　　請參考右頁的完成譜例。雖然這是一首小調的曲子，也會透過開頭的六度大七和弦（F△7）先呈現出「夏天閃耀的海」。像這樣，在小調樂曲中先從大調和弦開頭，給人的印象就會有別於從小調和弦開始的小調樂曲。請依照想呈現的主題氣氛，分別使用這2種手法。接著從F6-G(on A)-Am起、到最後Am的一度解決之間的段落，則慢慢表現出「過往的夏季海景彷彿假象」的感受，從第5小節的F#m7(♭5)起則表現出「冬季海景」的冰冷與寧靜。

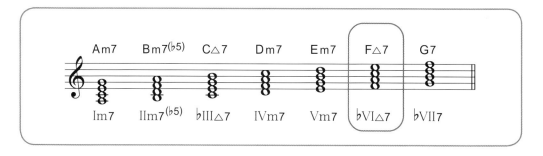

Am7	Bm7(♭5)	C△7	Dm7	Em7	F△7	G7
Im7	IIm7(♭5)	♭III△7	IVm7	Vm7	♭VI△7	♭VII7

 解說 手法**2** 在旋律中使用四度移動

　　請參考下面的完成譜例。曲子中反覆著四度的些許移動，強化了旋律的印象。而整首曲子的音符配置也比較寬鬆，表現出了海天相連、一望無際的灰暗。

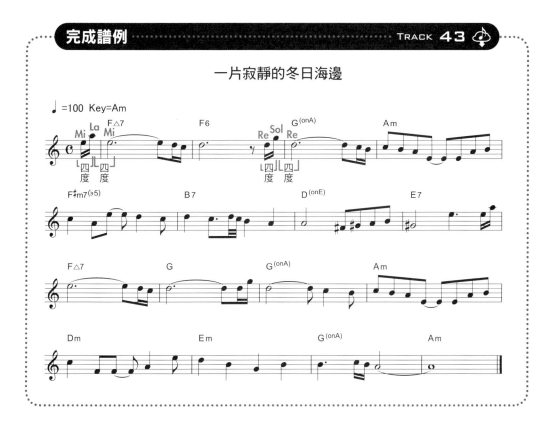

 用悲傷的旋律來增加孤獨感吧！排笛之類的木管樂器帶有寒冷蕭瑟的音色，所以使用了這類音色的旋律聽起來也像冷風般刺骨。

column
5　試著依據音色的意象作曲

　　就像「木吉他的音色讓人感到哀愁」，或是「排笛的音色給人如風吹拂的感覺」，還是「鈴聲使人想起一片晶亮閃爍的星空」，試著將音色給人的印象當成作曲的基礎，也充滿了樂趣。那麼，這種時候又應該用什麼步驟來作曲才好呢？

　　首先，把印象最深的音色用在做為主軸的旋律上。如果排笛帶來「冷風刺骨」的印象，那麼用在旋律上便恰到好處。

　　接著請再想想，伴奏音色要選什麼好呢？因為想要呈現的是孤寂曲調，所以選用木吉他的想法是 OK 的。請把你心中對某種樂器的印象，跟想要做出的曲子的印象湊在一起看看。這種方式連結起來的話，你是否也會產生像是「主歌 B 的感覺更加冰冷，試著用具空間感的鋼琴來演奏吧」的豐富聯想呢？

　　如果採用這種方法，即使只是漫不經心的想像，也可以輕鬆地形成作曲的發想。所以，平時不妨培養分辨各種樂器音色的興趣吧！應該能讓你的想像力更源源不絕！

終章

延伸技巧

接下來要介紹的，包括了先前提及的技巧的其他用法、還沒提到的歌詞處理、以及還沒介紹過的作曲技巧。能夠提升你作曲實力的技巧，還有很多很多喔！

使用掛留四和弦（sus4）

曲子想呈現的意象

「想在常有的曲式上加點變化！」時，sus4 是不錯的選擇喔！

什麼是 sus4 和弦？

「sus4」是掛留四和弦（suspended 4th）的縮寫。如名字所示，是在比根音高三度的和音上再附加一個兩度音，以根音＋完全四度音＋完全五度音這種排列所組成的和弦（請參考圖 1）。由於 sus4 和弦的結構中沒有三度音，所以聲音特徵是具有調性不明確的猶疑感。英文的「suspended」具有「懸空」或「漂浮」的意思，也是這種和弦名稱的由來。光是聽單一的 sus4 和弦，帶有漂浮感的聲響可能會讓人產生「應該要怎麼用啊？」的疑問，但是如果能巧妙而平順地融入和弦進行裡，曲子整體聽起來就會更悅耳。

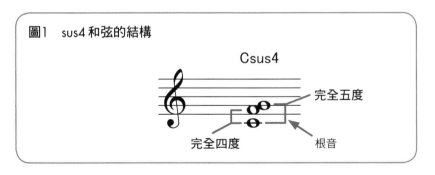

圖1　sus4 和弦的結構

Csus4

完全五度

完全四度　　　　　根音

有效運用 sus4 和弦

請參考下面的完成譜例。這首曲子的和弦進行，基本上是採取 C-G_7-C-C_7-F-G_7-C 的順序。儘管這樣聽起來就已經很優美，但總會期待能更加動聽吧？因此，我們先把第 1 小節的屬和弦 G_7 換成 Csus4。雖然 C-G_7 聽起來就很清楚易懂，但換成了 C-Csus4 的進行，聽起來會變得更柔和、更自由一些。第 4 小節不直接以 G 來解決 C，而是在中間穿插了一個 Csus4 然後才出現 C。透過這種方法，可以做出非常平順優美的曲式。當你感到「光是這樣有點普通吧？」或「太直接總覺得有點無趣呢！」時，sus4 和弦就能派上用場囉。

完成譜例　　　　　　　　　　　　　　　　　　TRACK **44**

使用sus4和弦

也請留意第 1～2 小節、與第 4 小節中 Csus4 → C 的轉換。sus4 和弦特有的漂浮感聲響，會讓聽者希望趕快聽到大調和弦好得到安定感（請參考圖 2）。此外，我們也常使用將屬七和弦加上掛留音所形成的 V_7sus4 和弦。這種時候我們會使用 V_7sus4 → V_7 的變化。

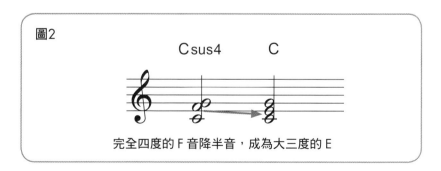

圖2

Csus4　　　C

完全四度的 F 音降半音，成為大三度的 E

使用增和弦（aug）

曲子想呈現的意象

「想發揮曲子的特色！」「想使用比較特別的和弦，做出好記的亮點！」時，aug 和弦是不錯的選擇喔！

什麼是增和弦（aug）？

「aug」是增和弦（augument chord）的縮寫。這種和弦的特徵是，每一個組成音之間都保持著大三度的等長距離，也就是由根音＋大三度音＋增五度音所組成（請參考圖 1）。

由於增和弦的所有的組成音都具有相同的間距，所以無論哪個音都可以當成根音（請參考圖 2）。此外，如果將增和弦理解成是大調和弦的五度音加上升記號（升高半音），這樣應該也很好記吧？雖然是一種聽起來有點神奇的和弦，但出現在不同情境裡，都能成為發揮曲子特色的亮點，是相當可貴的和弦。請盡量多試著使用看看吧！

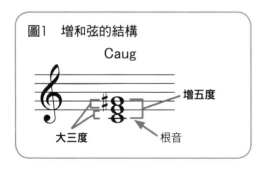

圖1　增和弦的結構

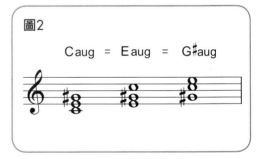

圖2

♪ 有效運用增和弦

　　請參考下面的完成譜例。開頭部分用了 C-Caug 的進行。由於旋律
是 Mi 的持續，只用 C7 也沒有問題；但只要使用了 Caug，就會瞬間產
生不可思議的效果，能夠為聽者帶來「接著會出現哪種和弦呢？」的期
待感。而且，另一項重點是，C-Caug-F 這段進行的和弦音呈現出 G-G♯
-A 的半音上行動態，所以聽起來也很悅耳（請參考圖 3）。

　　這首曲子的結尾部分，則以 G7-Gaug（on C）的順序進行。一般我們會
以 G7（V）-C（I）的方式結束，但是透過在 G7-C 之間插入 Gaug（on C），
就會產生結束前的緩衝效果。V→I 這種終止型具有安定性且辨識度高，
一聽就知道「結束了！」，而加進增和弦之後，是不是就多了些柔和結
束的感受呢？此外，旋律上也呈現出 Re-Re♯-Mi 的半音音階，因此聽起
來更加優美、有印象，瞬間就能吸引聽者的注意（請參考圖 4）。

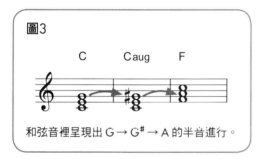

圖3

和弦音裡呈現出 G → G♯ → A 的半音進行。

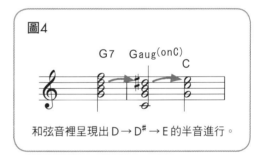

圖4

和弦音裡呈現出 D → D♯ → E 的半音進行。

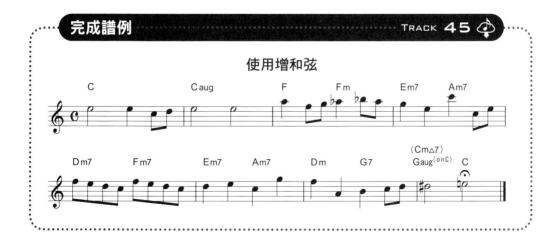

完成譜例　　　　　　　　　　　　　　　　TRACK 45

使用增和弦

使用減和弦（dim）

🎵 曲子想呈現的意象

「想加入一個特別的聲音，當成整首曲子的亮點！」時，dim 和弦是不錯的選擇喔！

🎵 什麼是減和弦（dim）？

「dim」是減和弦（diminished chord）的縮寫。這種和弦的特徵是，每一個組成音之間都保持著小三度的等長距離，也就是由根音＋小三度音＋減五度音＋大六度音這 4 音所組成。例如，Cdim 就是由 Do-Mi♭-Sol♭-La 所構成（請參考圖1）。

由於減和弦所有的組成音都具有相同的間距，所以無論哪個音都可以當成根音（請參考圖2）。此外，減和弦單獨聽起來說不定會覺得有點可怕呢！因此，經常用在爭執等令人不安的情境，或是描寫飛碟、恐怖場景的曲子裡。不過，在這裡要介紹的，則是不同於上述一般場合、讓減和弦聽起來優美的用法。

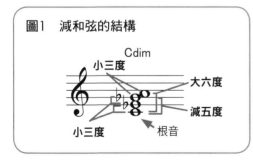

圖1　減和弦的結構

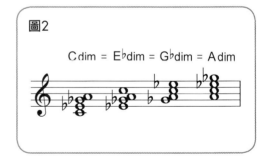

圖2

♪ 有效運用減和弦

請參照下面的完成譜例。這首曲子的和弦進行，是依照C-Ddim$^{(\text{on C})}$ -C-E$_7$$^{(\text{on B})}$-Am-D$_7$-Dm$_7$-G$_7$-F$_{\triangle 7}$-G$^{(\text{on F})}$-Em$_7$-E$\flat$dim-Dm$_7$-C$^{(\text{on E})}$-F-F$_6$$^{(\text{on G})}$ -Fdim$^{(\text{on C})}$-C 的順序。開頭也可以是 C-G$_7$-C，但是這裡改用 Ddim$^{(\text{on C})}$ 來取代 G$_7$。這樣一來，就能做出有點憂傷的聲音了（請參考圖3）。

第 6 小節中使用的 E\flatdim，是所謂的「經過減和弦」（passing diminished）手法，也就是把減和弦放在彼此根音相距 1 個全音的 2 個自然和弦之間。在這首曲子中，則是將 E\flatdim 放在 Em 與 Dm 之間來連接 2 個和弦。只要使用經過減和弦，就可以用半音將低音部或和弦音連接起來，和弦進行也會因此更加流暢優美（請參考圖4）。

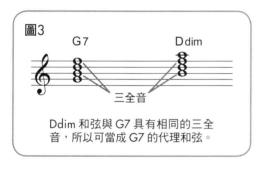

圖3

G7　　　　Ddim

三全音

Ddim 和弦與 G7 具有相同的三全音，所以可當成 G7 的代理和弦。

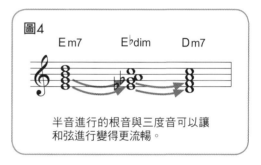

圖4

Em7　　E\flatdim　　Dm7

半音進行的根音與三度音可以讓和弦進行變得更流暢。

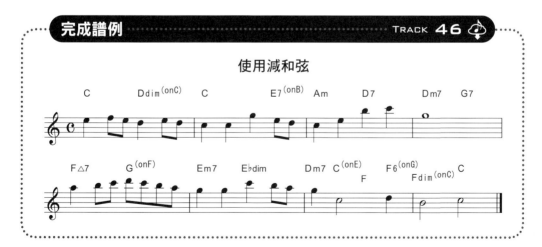

完成譜例　　　　　　　　TRACK 46

使用減和弦

44 使用副屬和弦

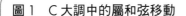

曲子想呈現的意象

「想用刺激的聲音做出想像力豐富的曲子」時，副屬和弦是不錯的選擇喔！

什麼是副屬和弦？

所謂的副屬和弦（secondary dominant chord），是指由屬和弦帶回主和弦做為解決的屬和弦移動（參考圖1），也可以套用在主和弦以外的自然和弦上。以 C 調的自然和弦為例，就如下面表格所示，每一個自然和弦都可以有各自的副屬和弦。由於副屬和弦具有自然和弦所沒有的聲響，加以使用的話就可以為曲子整體帶來更多刺激。「想要稍微改變和弦進行的氣氛」時，務必試著使用副屬和弦喔！

圖 1　C 大調中的屬和弦移動

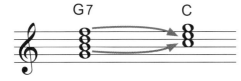

七度和弦具有不穩定的聲響（B 與 F 的三全音），所以能夠做為解決，引導回到主和弦的穩定聲響。由 B 到 C、由 F 到 E 都分別是半音進行。

C 調的副屬和弦

自然和弦	IIm Dm	IIIm Em	IV F	V G	VIm Am
副屬和弦	A7	B7	C7	D7	E7

♪ 有效運用副屬和弦

　　請參照下面的完成譜例。這首曲子在常見的（I-VI-II-V）循環和弦裡，使用副屬和弦來增添變化。

第1次：只用自然和弦（I-VI-II-V）組成的循環和弦進行。

第2次：將 II 的 Dm 替換成副屬和弦 D7。我們可以發現，聲響變得比較明亮了喔！

第3次：將 VI 的 Am 替換成副屬和弦 A7。為了解決 Dm，段落的氣氛也變得有點孤寂。

第4次：VI 與 II 都替換成屬七和弦。照這樣持續聽下來（請參考示範樂曲），我想各位也應該分得出副屬和弦帶來的效果。即使是常見的和弦進行，也可以做出截然不同的感覺，還真是有趣呢。

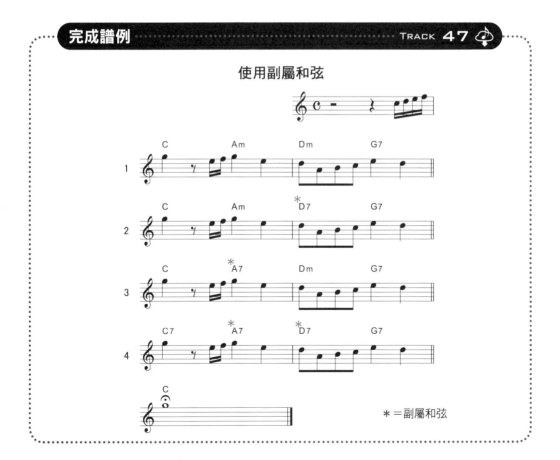

完成譜例　　　　　　　　　　　　　　TRACK **47**

使用副屬和弦

＊＝副屬和弦

加上副旋律

曲子想呈現的意象

「想寫出寬廣豪華的曲子！」或「想寫出別出心裁而且耐聽的曲子！」時，副旋律是不錯的選擇喔！

什麼是副旋律？

雖然在編曲的時候才會提到副旋律，但是透過這種有別於主旋律的另一組旋律，可以讓曲子更具韻味、也更形寬廣，所以最好能先學會這項技巧。副旋律可以填入主旋律各段落間的空白做為銜接，也可以和主旋律同時出現。在編寫和主旋律同時出現的副旋律時，訣竅便是：讓副旋律與主旋律在相同的和弦進行下有不同的對應位置。如下面所列：

〔音符配置〕
● 主旋律音符配置比較寬鬆的時候→副旋律的音符配置比較緊密。
● 主旋律音符配置比較緊密的時候→副旋律的音符配置比較寬鬆。

〔音程〕
● 基本上是反方向的移動。如果主旋律上行，副旋律就是下行。

只要好好記住這幾點，就可以輕鬆地做出副旋律了。

有效加上副旋律的方式

　　請參照下面的完成譜例。前半部主旋律的音符配置比較緊密，在音符配置較寬鬆的副旋律襯托下，顯得更加鮮明。和弦進行是採取 F△7-Em7-Dm7-F$^{(on\ G)}$-C△7 的順序，只要好好分析和弦，就會發現基本上是「La-Sol-Fa-Mi」的平順聲線（所有音符都是個別和弦的三度音），我們便試著用這樣的聲線當成副旋律。在此必須注意的是，副旋律必須盡可能地遠離根音。此外，我們也可看到「Fa-Mi-Re-Do」的聲線，但因為音高與低音相同，所以無法當成副旋律來使用。而曲子後半部的音符配置則與前半部的樣式相反，相對於音符較少的主旋律，就用較為緊密的副旋律來填補空間。在這裡必須注意的，則是盡可能避免與主旋律的音高重疊。

　　像這樣，只要注意這些要領，就可以完成優美的副旋律了。副旋律可以用弦樂器類的音色來演奏，也可以使用合唱類音色。具備作曲能力的同時，也必須具有編曲的能力。只要擁有編曲的實力，就會更接近自己理想中完整的曲子意象喔！

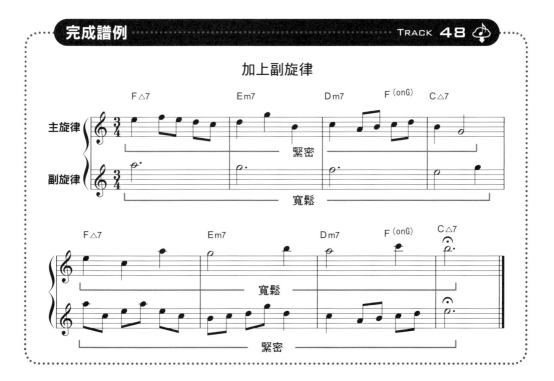

加上前奏

♪ 曲子想呈現的意象

想讓人光聽開頭就感到驚嘆、或是期待「接下來會聽到什麼？」時，就在前奏上下工夫吧！

♪ 什麼是前奏？

前奏（Intro.）是足以左右一首曲子印象的重要因素。先不談這個，相信有許多人正在為了怎麼寫前奏而傷透腦筋吧？如果試著從和弦進行的角度來思考前奏，我們可以從主歌 A、主歌 B、或副歌等曲中和弦進行的部分裡找到可引用的線索，也可以特地為前奏譜寫專屬的和弦進行（曲中所沒有的和弦進行）。而在引用自曲中和弦進行的方式中，又以引用副歌和弦來展開前奏的方式最為基本常見呢。

前奏使用專屬和弦進行的好處在於，既可營造出有別於曲子的氣氛來提高聽者對曲子的期待感，也可以為單調的曲子增添不同感覺，甚至還可以從前奏起就帶來強烈震撼喔！

這裡以「23 悠然自得的鄉間小路」（P.70）的樂曲為例，示範加上前奏的方法。

做出獨立的前奏

首先，依據「23 悠然自得的鄉間小路」的主調、也就是 B♭ 大調，將和弦進行的根音固定在一度的 B♭，試著做出「B♭△7-E♭ (on B♭) -F (on B♭) -E♭ (on B♭) -E♭m (on B♭)」這樣的和弦進行。這種手法也是本書時常提到的「持續低音」（pedal point）喔。只要在前奏使用持續低音，即使和弦改變低音仍固定不變，便能有效營造出「曲子就要開始了！」的期待感。

前奏的最後和弦（完成譜例第 4 小節），就選用能和主歌 A 優美連接的和弦吧！這首曲子用了下屬小調和弦 E♭m，與主歌 A 開頭的 B♭ 順利連接。

至於簡化的前奏版本則只有 2 小節（一半的長度），以 B♭△7-E♭ (on F) 的和弦進行來連接主歌 A，像這樣的運用方法也很有效。

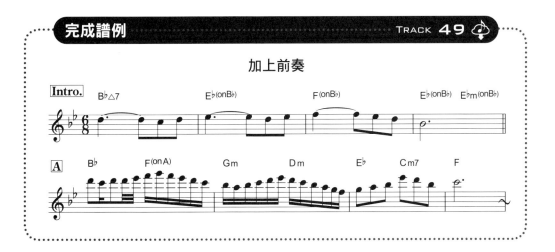

終章　延伸技巧 123

譜寫發展部

發展部想呈現的意象

「每次想寫發展部，都花掉太多時間！」「雖然順利照著想像寫出了主歌 A 和副歌，但還想延續同樣的意象在發展部做出一些變化！」在這些時候，就先考慮一下和弦進行吧！

什麼是發展部？

很多剛開始作曲的人，常常會遇到這樣的問題：「主歌 A 跟副歌都已經寫好了，但是寫不出在那之後（發展部與主歌 B）的旋律。」「既然是展開部，與其說是要不同於先前的氣氛，不如說是更想延續主歌 A 或副歌的意象，再增添些許變化！」這樣的理解會比較理想吧。雖然有各式各樣的手法，但在這裡要介紹的，是先考慮和弦進行的方法。我們再以「23 悠然自得的鄉間小路」（P.70）達 8 小節長度的樂曲為範例，邊做邊學發展部的寫法。

從和弦進行來譜寫展開部

因為這首曲子是 B♭ 大調，我們首先要考量的，是 B♭ 大調自然和弦的基本進行（請參考圖1）。在這裡使用的，是應用了循環和弦理論的進行。前半部的 Cm7-F7-B♭△7-Gm7-Cm7-F7-B♭-B♭7 進行，使用了稱為「逆循環」的循環和弦樣式（請參考圖2）。

為了在後半部改變氣氛以製造戲劇性，我們試著使用轉調的和弦進行。第 5 小節開始的 Em7 (♭5)-A7-Dm7 是轉調到 D 小調的部分。接下來的 D♭7-B♭ (on C)-C7-E♭ (on F)-F7 (♭9) 進行，則美妙地連接起下一段落的主題和弦 B♭。

圖1 B♭ 大調的自然和弦

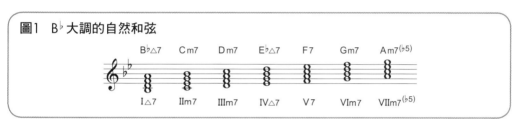

圖2 從主和弦以外的和弦所開始的循環和弦，稱為「逆循環」

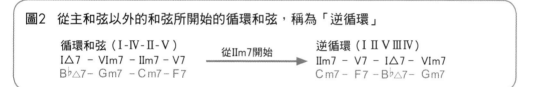

完成譜例　　　　　　　　　　　　　　　　Track **50**

譜寫發展部

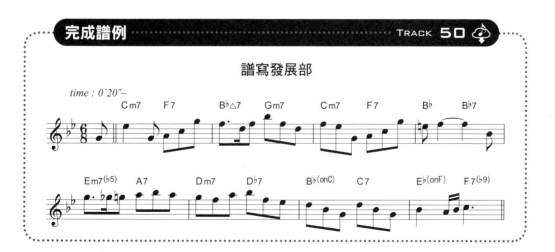

譜寫尾奏

尾奏想表現的意象

「想要做出讓人意猶未盡、延續著先前戲劇性的結尾！」就讓我來介紹可回應這種需求的手法吧！

什麼是尾奏？

尾奏（Ending）就是曲子結尾的部分。尾奏是最能展現一個人作曲功力的段落之一，就算這麼說也並不為過吧。因為是最後聽到的部分，在不同的情況下，說不定也決定了整首曲子給人的印象。在這麼重要的部分中，既可以重複副歌的旋律，也可以安排各式各樣的變奏。這裡同樣以「23 悠然自得的鄉間小路」（P.70）為基礎，介紹能讓這首曲子更具戲劇性、讓人意猶未盡的尾奏做法。

♪ 譜寫出戲劇性的尾奏

　　要表現出戲劇性的尾奏，首要關鍵在於主旋律的使用。找出曲子裡最想讓人聽到的旋律與最重要的樂句，並且透過反覆手法強調「要唱完了喔！快唱完了喔！」的感受，讓聽者覺得依依不捨。

　　在「23 悠然自得的鄉間小路」的尾奏中，我們試著採用也很適合主旋律的另一組和弦進行。像這樣用別的和弦進行來取代原本和弦進行的手法，就稱為「重配和弦」（reharmonize）。請不妨嘗試各種搭配，找找看「一樣的旋律，在別的和弦進行上是不是也行得通呢？」如果你在這個作業過程中體會到樂趣，那麼你也是重配和弦的達人喔！

　　在這裡，為了表現出更強的戲劇性，我們在尾奏中段的 Gm7 加上了延音記號（𝄐）。只要試著稍稍調整一下時間感，就可以輕鬆地帶來變化，不妨多嘗試看看吧。最後 3 小節則是 B♭-E♭m^(on B♭) 的反覆，更強調出「居然到這種程度！」的結尾感。最後 1 小節則在持續的漸緩（ritardando）中完成 B♭ 的一度解決，也增添了時間感的變化。真的只要花一點點工夫就能改變給人的印象，所以最好能試試各種不同的方法喔！

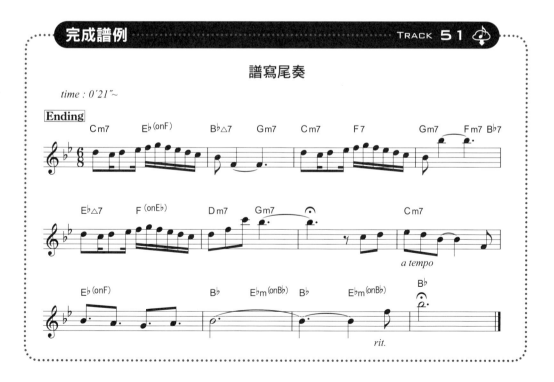

完成譜例　　　　　　　　　　　　　　　　TRACK 51

譜寫尾奏

配合歌詞作曲

曲子想呈現的意象

　　「想寫出一首能跟主唱的歌詞服服貼貼的曲子！」讓我們來看看這種時候的作曲法吧！

關於依照歌詞寫歌

　　有主唱的曲子，以歌詞最為重要。如果是自己樂團的主唱親筆寫成的歌詞，一定都投入了相當的感情吧。而作曲者也一定希望能不負作曲者的頭銜，想要做出將歌詞的效果發揮到極致的旋律吧？千萬不要覺得「由於不是自己寫的歌詞，依照歌詞來譜曲一定很難」而輕言放棄，請照著這裡所介紹的方法，試著寫出配合歌詞的旋律吧！

配合歌詞的作曲法

　　讓我們試著從下面的歌詞想想看，要怎麼配上旋律才好。

艷陽高照閃閃發亮五月溫暖的風
悠閒舒服的午後
咖啡歐蕾喝一口　突然想起來
現在還正在工作中？

首先，最好記得「1句歌詞搭配1個樂句」的原理。其次，也請試著讓1個樂句內的音符數量和字數相符。這樣一來，就容易寫出好唱又動聽的旋律。為了讓每句歌詞裡的字數與音符數量相符，試著統計出每組詞彙的字數，或許也是不錯的方法喔。在各式各樣的作曲法中，這種方法看起來好像很費工，其實也是逐漸找出適合文字的旋律的方法喔！只要習慣了這種方法，就能夠自然而然地浮現出因應字數的旋律了。接著，讓我們盡快將歌詞裡的詞彙全部區分出來吧！

艷陽高照　閃閃發亮　五月　溫暖的風
悠閒舒服的　午後
咖啡歐蕾　喝一口　突然想起來
現在　還正在　工作中？

我們先初步區分成以上的詞彙。接著再劃分出前半部和後半部：

【前半部】艷陽高照　閃閃發亮　五月　溫暖的風
　　　　　悠閒　舒服的　午後
【後半部】咖啡歐蕾　喝一口　突然想起來
　　　　　現在　還正在　工作中？

分解作業到此先告一段落，接著要介紹的是實際的旋律搭配法。

① 把相同的部分寫成相同的旋律

「艷陽高照」跟「咖啡歐蕾」分別是前半部與後半部的開頭，因為2者字數相同，套用一樣的旋律的話應該很不錯吧？

② 做出模稜兩可的旋律

前半部「閃閃發亮」有 4 個字，但後半部相對應的「喝一口」只有 3 個字，所以在這裡建議善用休止符，做出模稜兩可的旋律來搭配文字。「閃閃發亮」的旋律是「Fa-Re-Mi-Mi」、「喝一口」的旋律則是「休止符＋Fa-Re-Mi」。

前半部的「五月溫暖的風」有 6 個字、後半部的「突然想起來」有 5 個字，彼此也差了 1 個字，所以還是像前面一樣帶入模稜兩可的旋律吧！「五月溫暖的風」使用「Do-Mi-Mi-Do-Re ～ La」的旋律，至於多出來的 1 個音，就在前方加入休止符做成弱起拍（Auftakt）。「突然想起來」則是使用了由「Do-Mi-Mi-Do-Re ～ La」縮短而成的「Do-Mi-Mi-Do-Re」。

③ 營造對結尾的期待感

接著要進入重要的結尾。前半部的「悠閒舒服的　午後」想要營造出聽者對後半部旋律的期待，所以使用了包含上行音型在內的「La-Si♭-Do-Re-Do‧Sol‧La」旋律。由於 F 調的三度音 La 並沒有解決音程的結束感，所以更能煽動起聽者對後續發展的期待感。

④ 解決主題的結局

後半部的「現在　還正在工作中？」也是主題的最後部分，所以就讓人更想得到解決了不是嗎？因為想要從樂句上將「現在」跟「還正在工作中」分開思考，所以就把「現在」的「Re ～ Do」放入前面的小節，「還正在工作中」的「Re-Fa-Mi ～ Fa-Sol-Fa」則放入最後 1 小節。

只要以①～④的流程實際譜寫出樂句，並且以音符逐一代入文字、再調整旋律，就會出現以下的結果：

Do Re Mi Fa　Fa Re Mi Mi　Do Mi Mi Sol Re ～ La
艷 陽 高 照　閃 閃 發 亮 五 月 溫 暖 的 ～ 風

La Si♭　Do Re Do　Sol La
悠 閒　舒 服 的　午 後

Do Re Mi Fa　Fa Re Mi　Do Mi Mi Do Re
咖 啡 歐 蕾 喝 一 口　突 然 想 起 來

Re ～ Do　Re Fa　Mi ～ Fa Sol Fa
現　　在 還 正 在　　工 作 中 ？

　　各位覺得怎麼樣呢？不管是從什麼地方受到啟發所寫出的樂句，只要稍微用心判斷前後的關係與曲子的意象，就會意外發現：原來有這麼多點子呢！只要能熟練這種仔細思考的作曲法，就可以依循著話語的前後關係得到發想，並且譜出曲子。只要掌握了這種要領，不管歌詞對於曲子的感覺有怎樣的要求，你都能寫得出可因應的作品喔！

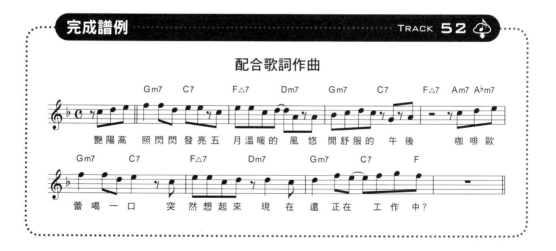

完成譜例　　　　　　　　　　　　　　　　　TRACK 52

配合歌詞作曲

配合歌詞做出印象深刻的旋律

♪ 曲子想呈現的意象

「想做出真正餘音繞樑的歌詞與旋律！」這裡所要介紹的，便是人人夢寐以求的手法。

♪ 寫詞時，思考令人印象深刻的旋律與歌詞的關係

在前面 P.128～131 中，已大致介紹了「歌詞字數與音符數量完全吻合」與「歌詞隨著樂句的區隔斷句而更琅琅上口」等理論性的手法，但是總還是想要更努力做出讓聽者印象深刻的旋律吧？ 要是想強調歌詞內容、或是想讓聽者留意歌詞，只要仔細思考歌詞內容並推敲旋律，一定可以寫出印象更深刻的旋律吧？下面所要介紹的，便是能讓歌詞與旋律相得益彰、發揮加乘效果的手法。

♪ 寫出符合歌詞又令人印象深刻的旋律

那麼，就開始說明具體的手法吧。我們先從主歌 B 開始。請一邊參照 P.133 的歌詞與音高，一邊閱讀解說。P.134～135 則有副歌的說明與完成譜例。

【主歌 B】

Fa Sol La♭　　La Fa　　Re La Sol ～ Mi
甜 甜 的　　　甜 甜　 的 甜 甜 ～ 的

Sol ～ Mi Do La　Si♭ Do Re Do　　Sol La Si♭　　Do
好 ～ 想 聽 你 對 我 說 些　　甜 言 蜜　　語

Fa Sol La♭　　La Fa　　Re La Sol Do Sol
只 要 一　　 點 點　 就 能 帶 給 我

Sol Fa Mi Sol　　　Fa　Mi Fa Sol La ～
無 比 滿 足　　　 的　幸 福　感 啊 ～

手法 1　考量曲子的節奏來進行音符配置

　　主歌 B 的前半部「甜甜的甜甜的甜甜的　好想聽你對我說些甜言蜜語」，是依照 P.129 也介紹過的基本方法、也就是「1 句歌詞搭配 1 個樂句」的原則所分配的旋律。為了讓曲子的節奏更鮮明，我們依需求使用了連音、休止符與弱起拍等手法。歌詞字數和音符數量的搭配，不該只是機械性地分配，只要一邊想著曲子的節奏一邊譜寫，就能寫出印象更深刻的曲子。

手法 2　讓主歌B脫胎換骨

　　「只要一點點」是主歌 B 後半部的開頭，所以使用了跟前半部相同的旋律。最後的「無比滿足的幸福感啊～」則是進入副歌前的重要部分，所以為了增加對副歌的期待，刻意以長音符強調這句歌詞。這樣一來，主歌 B 就不僅是「橋段」，更變成是「副歌前的重要段落」囉。

【副歌】

Si Si La La　 La Sol♯ La Fa♯
棉花糖啊　棉花　糖～

Mi Sol Fa♯　　 Do♯　 Re
膨 鬆 又　　 柔　 軟

Si Si Do♯ Do♯　　 La Sol♯ La Re
棉花糖　啊　　 棉花　糖～

La Sol Fa♯　　 Re Re Do♯　　 Re Mi Re
好 期 待　　 夜 晚 快　　 點 到 來

手法3 製造曲子的高潮

　　讓我們來看看副歌的部分。「棉花糖」的反覆，果然是最想傳達給聽者的訴求呀。尤其副歌後半部的「棉花糖」更是整首曲子的核心。前半部的旋律都是「Si-Si-La-La」、「La-Sol♯-La-Fa♯」等下行旋律，為了導入曲子的高潮，便將音型往上拉高成「Si-Si-Do♯-Do♯」與「La-Sol♯-La-Re」，這樣就能加深聽者的印象囉。另外需要注意的是，如果想表現出歌詞中提到的棉花糖鬆軟質感，只要用休止符加以點綴，做成「Mi-Sol-Fa♯·Do·Re」的旋律，便能呈現出歌詞所說的「膨鬆柔軟」感了。

配合歌詞做出印象深刻的旋律

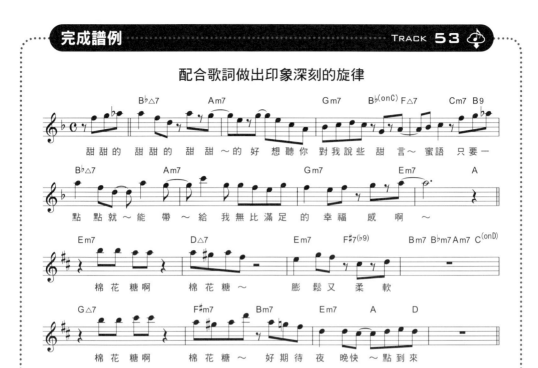

甜甜的　甜甜的 甜甜～的好 想聽你 對我說些 甜 言～ 蜜語 只要一

點 點就～能 帶～ 給 我無比滿足 的 幸福 感 啊 ～

棉花 糖啊　 棉花糖～ 膨 鬆又 柔軟

棉花 糖啊　 棉花糖～ 好期待 夜 晚快 ～點到來

純正的低三度與高三度和音，有什麼效果？

　　同樣是純正（orthodox）的三度和音，比旋律低三度、跟比旋律高三度的這 2 種和音有什麼不一樣？又會為曲子帶來什麼樣的效果呢？在這裡我們就來一一查證吧。

🎵 挑戰低三度和音！

　　一提到和音，第一個想到的就是低三度和音。就讓我們逐一了解詳細的步驟吧。請參看下面的完成譜例與分析。

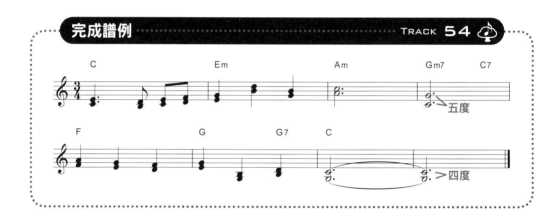

完成譜例　　　　　　　　　　　　　　　　Track 54

① 第 1 ～ 3 小節

　　對應第 1 小節旋律〔（C）Mi ～ Re-Mi-Fa〕加上〔Do ～ Si-Do-Re〕，對應第 2 小節旋律〔（Em）Sol-Re-Si〕加上〔Mi-Si-Sol〕，對應第 3 小節旋律〔（Am）Do〕則加上〔La〕。像這樣，只要選用低三度音，就能簡單迅速地為旋律加上流暢的和音喔！

② 第 4 小節

　　第 4 小節顯得有點難以安排。因為和弦從 Gm₇ 變成 C₇，要是硬加上低三度音 Mi 的話，Gm₇ 可能會顯得不太自然吧。遇到這種情形，可以破例使用 Gm₇ 的十一度引伸音、也就是 C₇ 的一度音 Do，便能讓和弦轉換下的和音聽起來更自然流暢。而從旋律的 Sol 來看，Do 也恰巧是低五度的和音。

③ 第 5 ～ 6 小節

　　對應第 5 小節旋律〔（F）La-Sol-Fa〕加上〔Fa-Mi-Re〕，對應第 6 小節旋律〔（G → G₇）Sol-Si-Re〕加上〔Mi-Sol-Si〕，低三度音都能形成優美的和音。

④ 第 7 ～ 8 小節

　　在結尾部分（C）直接加上低三度的 La 的話，會因為 La 不是和弦音，而顯得不悅耳。如果改成加入 C 的五度音 Sol，就可以做出比較優美的和音。在這裡相對於旋律的 Do，採用的是低四度的和音。

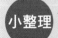 **小整理** 低三度和音具有強調優美與調和的效果。在作曲與編曲上都是必備的手法，請務必嘗試看看喔！

挑戰高三度和音！

接著要挑戰高三度的和音。請參看下面的完成譜例與分析。

① 第 1 ～ 2 小節

　　對應第 1 小節的〔（C）Mi--Re-Mi-Fa〕，可以加上高三度和音。第 2 小節的〔Sol-Re-Si〕雖然也可以直接加上高三度的 Si-Fa-Re，但由於和弦是 Em，聽起來可能會有點不自然。所以我們用和弦音 Sol 來取代，和音聽起來就會比較優美。

② 第 3 ～ 8 小節

　　第 3 小節也直接加上高三度和音。第 4 小節如果直接加上高三度的 Si，會與和弦音相衝突，所以我們以高四度的 Do 來取代。在第 5 ～ 8 小節的旋律也是直接加上高三度音就好，不會有什麼問題喔。

　　高三度和音可能會給人比主旋律更明顯一些的印象，但是也可以表現出開朗、廣闊的氣氛。如果用在曲子最後的副歌或結尾部分，也能讓聽者意識到「曲子快結束了！」，效果很好喔。

即使是三度和音，也必須對照和弦稍微調整音高。有時候以四度音或五度音做搭配會比較優美，所以必須好好聆聽伴奏的和弦、仔細推敲。不只是三度和音，如果還能熟悉四度或五度和音的話，你也就是和音達人了！

譜寫合唱等多聲部旋律時的選音法

　　「好想演唱像福音歌曲一樣的多部合唱曲！」「想在結尾的副歌彈出華麗合聲的旋律！」說不定很多人都有著編出多聲部旋律的想法吧？我們有各式各樣的手法可以選擇，在這裡先介紹其中一種方法。在漂亮的和聲下，到底隱藏著多少祕密呢？請參看下面的完成譜例與解說。

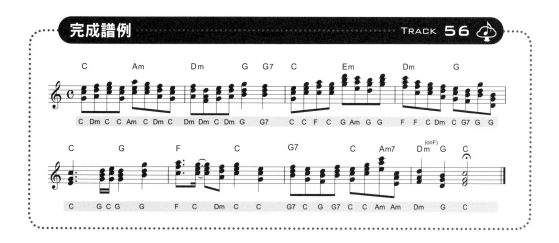

完成譜例　　　　　　　　　　　　　　　　TRACK 56

解說

　　這次要試著在主旋律外再加入 2 個和音聲部，做出 3 聲部和音的曲子。這種曲式的重點是具有更多優美的和弦。和音部分基本上可從伴奏和弦的組成音裡選用音符，就能做出繁而不雜的效果。同時，當多聲部旋律和伴奏和弦一起演奏時，必須避免 2 者聽起來相互衝突。試著仔細聽出樂曲音階裡的和聲移動（這首曲子是 C 大調自然音階），並且挑戰做出多聲部旋律吧！

 喝口茶，休息一下吧！

column
6 我的作曲成長小故事

　　我的作曲生涯，開始於高中三年級那年的冬天。因為當時喜歡，常聽一些曲子並感到憧憬，進一步有了「好想寫出同樣感覺的曲子啊！」這樣的模仿念頭。但是以各種模仿方式東拼西湊而成的曲子，怎麼樣都不會好聽到哪裡去。而自己也受到了很大的打擊，心想：「我為什麼只寫得出這種曲子呢？」

　　過了一陣子後我又重新嘗試作曲，這次因為「又想這樣、又想那樣」，想要的太多而再次失敗。寫出來的只有一些漫無目的的曲子。即使如此，有一位老師對於我寫的某些樂句感到興趣，所以我就跟著他學了一小段時間。當時上課的內容有些難度，光是跟上老師講課的內容就很辛苦。對於像我這樣才剛開始作曲的儒門者來說，是門檻很高的課程。

　　但是當時跟老師學的知識，我到現在都還記得。那是因為老師有相當大的教學熱忱。老師以非常易懂的動作與譬喻來指導我：「這裡要像浪一樣拉起來！」「這裡要像波浪打在礁石上一樣！」讓我輕易產生想像，並且漸漸能舉一反三。我也藉此學到了想像力的重要性。在撰寫這本書時，我還能感覺到當時所學的知識仍發揮著作用。

　　經過了接連不斷的挫敗，我還是鍥而不捨地作曲、捨棄失敗品，並且現場演奏自己的作品，就這樣度過了青春歲月。這些時光，仍然與現在的我緊緊相連。

 喝口茶，休息一下吧！

之後，我離開學校、開始從事作曲的工作，結果又遇到了可敬的對手。這個朋友的曲風與我完全不同，做出的曲子聽起來都很帥氣。跟他相比，我常常感到挫折，並且在懊惱之下不斷寫出焦躁混亂的曲子……。

直到有一次，我突然冷靜下來，想到：「如果他可以寫出他那種風格的曲子的話，我應該也可以寫出有自己特色的曲子。」從那之後，我開始能更用客觀冷靜的眼睛與耳朵來接觸音樂，並且過去那樣悔恨與消極的心情也煙消雲散，作起曲來也變得更輕鬆快樂了。一定是因為他的默默支持，我才能察覺到自己的重要性，而且抱著這種想法直到現在。

一般常說：「失敗為成功之母。」如果能從持續失敗中學習，不管是任何經驗都好，一定就能出現通往未來的道路。現在的我依然這麼相信著。
所以說，我就只能每天不斷地努力下去啊。

後記

分析自己創作的曲子，並且寫成文章……。
我從來沒有想過，竟然是這麼費心費力的工作。
但是，我對於這本自己盡了最大努力完成的書，
有一種內容絕對深厚的自信。

在這裡也要感謝一直以又嚴厲又溫和的態度照顧我的編輯菊地女士，
還有從頭到尾幫助我完成本書的栗原先生，
沒有他們的努力，我無法順利完成本書。

我是以寫出讓許多人愛看的書為目標，努力完成了這一本書。
如果能成為各位作曲朋友放在手邊、經常發揮用處的參考書，
將會是我的榮幸。

最後要對閱讀本書、並且翻到本頁的你，
表達我由衷的感謝。

文：梅垣ルナ

· 關於作者 ·

梅垣ルナ（LUNA UMEGAKI）

作曲·編曲家兼鍵盤樂器演奏者，東京都人。
4 歲開始學習電子琴與鋼琴。
學生時代開始正式的作曲生涯。
學校畢業後，先後任職於 Tamsoft 與索尼電腦娛樂事業，
2001 年後成為獨立作曲家。
作品以遊戲配樂等動態影像作品為主，創作了各式各樣的曲子。
代表作包括「可愛賽車」（チョロ Q）系列、
「洛克人 ZERO」（ロックマンゼロ）等遊戲配樂。
同時也領軍自己的演奏組合「lu7」，
發表充滿想像力的曲子，
並帶來令人心曠神怡的鍵盤演奏。
至今已經發行 4 張演奏專輯，
並積極地從事創作演奏活動。

國家圖書館出版品預行編目資料

圖解作曲.配樂 / 梅垣ルナ著；黃大旺譯. - 初版. - 臺北市：易博士文化, 城邦文
化出版：家庭傳媒城邦分公司發行, 2017.02
　　面；　公分
譯自：イメージした通りに作曲する方法50
ISBN 978-986-480-012-4(平裝)

1.作曲法 2.配樂

911.7 106000001

DA2003
圖解作曲・配樂

原 著 書 名／イメージした通りに作曲する方法50
原 出 版 社／株式会社リットーミュージック
作　　　　者／梅垣ルナ（LUNA UMEGAKI）
譯　　　　者／黃大旺
選　書　人／李佩璇
編　　　　輯／李佩璇
業 務 經 理／羅越華
總 編 輯／蕭麗媛
視 覺 總 監／陳栩椿
發 行 人／何飛鵬
出　　　　版／易博士文化
　　　　　　　城邦文化事業股份有限公司
　　　　　　　台北市中山區民生東路二 141 號 8 樓
　　　　　　　電話：（02）2500-7008　傳真：（02）2502-7676
　　　　　　　E-mail：ct_easybooks@hmg.com.tw
發　　　　行／英屬蓋曼群島商家庭傳媒股份有限公司城邦分公司
　　　　　　　台北市中山區民生東路二段 141 號 11 樓
　　　　　　　書虫客服服務專線：（02）2500-7718、2500-7719
　　　　　　　服務時間：周一至周五上午 09:00-12:00；下午 13:30-17:00
　　　　　　　24 小時傳真服務：（02）2500-1990、2500-1991
　　　　　　　讀者服務信箱：service@readingclub.com.tw
　　　　　　　劃撥帳號：19863813
　　　　　　　戶名：書虫股份有限公司
香 港 發 行 所／城邦（香港）出版集團有限公司
　　　　　　　香港灣仔駱克道193 號東超商業中心 1 樓
　　　　　　　電話：（852）2508-6231　傳真：（852）2578-9337
　　　　　　　E-mail：hkcitc@biznctvigator.com
馬 新 發 行 所／城邦（馬新）出版集團 [Cite (M) Sdn. Bhd.]
　　　　　　　41, Jalan Radin Anum, Bandar Baru Sri Petaling, 57000 Kuala Lumpur, Malaysia
　　　　　　　電話：（603）9057-8822　傳真：（603）9057-6622
　　　　　　　E-mail：cite@cite.com.my

美 術 編 輯／陳姿秀
封 面 插 圖／郭晉昂
封 面 構 成／陳姿秀
製 版 印 刷／卡樂彩色製版印刷有限公司

■ 2017 年 2 月 2 日初版 1 刷
■ 2021 年 12 月 2 日初版 14 刷
ISBN　978-986-480-012-4

定價 450 元　HK$150

城邦讀書花園
www.cite.com.tw

Printed in Taiwan
著作權所有，翻印必究
缺頁或破損請寄回更換